一直往外跑"

圖文　FION 強雅貞

序──還要一直往外跑

　　其實也沒想過當個旅人，只不過，我的生活裡好像一直在坐船、坐飛機、坐小巴、騎越野機車，似乎一直在移動，大大的移動、小小的移動，一直不斷的移動。

　　以為安定地買個房子，好好佈置我心儀的白色小屋，心就能安靜地住下來。但一次又一次的往外跑，看見外面的世界，碰到了許多開心投緣的地方，索性就跟自己說：反正養不起房子嘛，雲遊四海的日子也挺快意的！

　　不論是在世界的大旅行，或是在台灣的小旅行，我幸運地總看見許多興奮和美好，而這些美好，似乎越來越助長我的旅行癮頭。

　　跑著跑著，遇到比我還會跑的小J，這下可好玩了，透過他的眼睛，我看見更大的世界，於是便跟著他跨過好幾個海洋，走過好多個未曾謀面的土地，我的日子，這下更加跳躍多變，當然也有很多美好的意外──有個小小天使，也加入了我們的行列，未來要跟著我們一起往外跑，去看世界的好。

　　這本書，寫滿了這幾年來一直縈繞我心頭的美妙景物，我得感謝小 J 的陪伴。盼望你也能在我的體驗中，找到一些些一直嚮往的快樂或是希望。

　　我們還要一直往外跑，也許去中南美洲看人家怎麼種可可豆，而且接下來是3個人一起跑。不知道未來會有什麼樣的故事上演，我自己也期待著。

一直往外跑

在鎌倉體驗新與舊味道

一家家精緻小巧的商家，在鎌倉這個古都裡悄悄的成立，我說這個地區真有意思，在傳統靜謐的環境下，新新產業的注入一點都不突兀，反而是一種和諧的並存。

他們把新舊兩者之間的比例與成分調得剛剛好，商品也以新設計理念但保有古意的風格來呈現新姿態，將這地區轉變成別於新宿的商業繁華、別於青山的高檔貴氣、別於自由之丘的靜逸，而成為一種保存日本傳統美的新「散步道」。以往到日本除了自由之丘是我的必逛之地，現在鎌倉也成了我的首選。

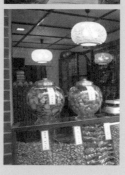

有山有海，有寺廟，有好玩的店舖，更有好吃的漬物及懷石料理，現在的鎌倉是個古意與新意並存的地方，很多驚喜都藏在靜靜的巷弄之間，許多的素人小店舖，或是小工作室，用心認真的傳承一些古有的技藝與文化。

從東京幾個大站出發，可搭乘JR橫須賀線前往鎌倉，或是在新宿車站西口搭乘江ノ島電鐵前往，兩條都是在鎌倉站下車，出站後不需走多久時間，就能到達鎌倉最主要的散步道。值得一提的是，這兩條電車路線的沿途風景優美，建議可以起個清早，來趟日本電車之旅也是挺愜意的呢。

蘋果樹印章

　　小小的攤位坐落於主散步道後段的巷弄內，一位長得可愛樸實的中年男人正用心的雕刻著小小的圖章，我好奇的湊上前，看看又是什麼迷人的小物來著？只見一簍簍竹籃裡裝著好多不同形狀的小樹枝，我問正在認真刻印的老闆這是什麼來著？「蘋果樹。」他說。

　　咦～～還是第一次聽到蘋果樹也能當印章的材料，老闆接著說蘋果樹的木質較軟，很適合用來雕刻。第一次見到印章上的字樣這麼活潑，這麼可愛啊～～看見一枚枚由老闆親手刻出來的印章，讓我狂喜萬分，即便一枚要價日幣3000～10000不等，對手工小物迷戀至極的我，省下晚餐錢也一定要來刻一枚我的專屬章！

　　挑了一枚喜愛的蘋果樹枝，老闆先依大小估價，接著只見老闆施展熟練的功力，咻咻幾筆，好一個「強」啊～～功力高深的雕刻師傅10分鐘便刻好一枚章！拿到這種親手打造、獨一無二的印章，感覺真好，尤其是造型有趣的樹枝，讓這款印章感覺更是特別，當然這枚印章也成為我此趟鎌倉散步之旅最有意思的紀念品了。

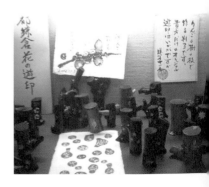

師傅的小攤子後面還隱藏了一個工作室，擺放了些書法及畫作販售。小小的迴廊以石子和竹子穿插排列，寧靜的禪風氛圍讓他那小小的展示空間多了幾番內斂的氣質，走進工作室，像是走進一座迷你博物館一樣的精緻動人，當然心裡的感動更是不用提了。

每當我蓋下我的那枚刻章，便懷念起師傅精湛的雕刻手藝和禪風味道的小小舖子，我想這是來鎌倉散步時絕不可錯過的精華點。

陶器 & 雜貨小物

鎌倉除了是個悠閒好逛的散步道之外，還擁有什麼特點讓我如此大力推薦呢？當然就是雜貨小物舖子多多喲～～這裡的陶器小物，除了保有傳統的色釉技法，設計款式更是多樣，一家家逛起來真是過癮極了！

如果搬新居，來到這裡替家裡的餐廳及廚房增添新貨絕對是個很棒的主意，價格不貴，又同時能買到質優手感佳的各式各樣陶器，杯盤賞心悅目，藍色黃色流釉結晶釉的處理讓器皿呈現好幾種不同的觸感，有的還是手工製造的手拉坯器皿呢！仔細的尋寶，一定能找到不少好貨，保證你每個都想帶回家。

這區的陶瓷器皿多數都保有日本傳統的調性，甚至帶點古舊的韻味，隨手一拿都讓我覺得像是設計師的作品，對於酷愛買陶杯的我來說，這裡根本是一個血拚的天堂啦！

鎌倉有許多店家，這幾年默默的將商店形象重整，不僅保存了傳統的韻味，更添加了幾分現代新意。在這條街上走走逛逛，時空交錯的趣味不時出現，我常覺得能把既有的傳統文化保存得當而又能巧妙的加入新想法，是日本文化很值得推崇的地方，當然這也是我們該學習觀摩的地方——隨著時代進步，將舊有的市集帶入一個符合現代生活步調與品味的新勢力區域。

散步道上賣陶瓷器的店家，有的是位在2樓，壯觀的陶器商品從樓梯間便開始展現鎌倉的古意氣息，一階一階越向上走，心情也跟著越來越興奮，一缽一碗迷人精緻的色釉，讓我看在眼裡的同時，心裡也跟著小鹿亂撞。日本生活文化的精緻，一向誘人，這會兒連生活器具都做得變化萬千，我想，在生活裡能夠常常與這些杯盤為伍，也是種幸福吧！

你若有機會來到這裡散步，請一定要來感受鎌倉這些陶器小舖裡，一缽一碗所能帶給你生活與心靈上的品味感動極限。

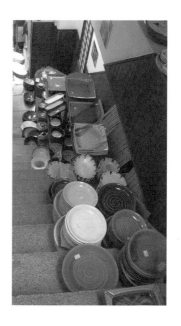

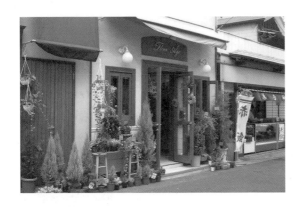

街景步道也是門藝術

　　小小的街道，也許因為細心保留了舊有的景物，因此在新建築之外仍然可以看到許多有意思的古老建物，這般新舊夾雜也成了另一番美感。比方說帶有歷史軌跡的鐵門，藍灰色及磚紅色的漆經過風化，形成斑駁的景象，對於一向著迷junk style的我，當時真想把整座門給搬回家去佈置我的窩。比方說精緻的懷石料理餐廳，更是毫不猶豫地把前院長廊的空間給留了出來，建構一種空間的留白與餘裕，形成整體空間上一種和諧的美。

　　日本在美感、空間、飲食及文化的思考上，總是能夠做到全方位的美學考量，從不因為想在商業空間裡多放幾個座位，就硬生生把該留白的空間給犧牲掉。

　　光是從一家小小的懷石料理店，就讓我學到了調和與美感應用的重要。來到鎌倉，對我來說不僅是心靈上的放鬆，也可以說是免費上了一門生活美感的體驗課程呢！

　　除此之外，街道上還有許多不經意的小裝飾，能讓路過的人們會心一笑，其中最讓我印象深刻的，是一間肉包子店的街角裝飾，

人気な芋頭と抹茶
アイスクリム，鎌倉で有名の
食べ物.

明明是打著賣肉包子的招牌，路上卻來了一整列母豬帶小豬前來排隊買肉包子的逗趣畫面，豬也來嚐嚐自家肉餡兒做的包子好不好吃？實在有意思。

雖是一條商業化的散步道，但巷道裡還是很日本式的一定要有幾家花藝舖子，把原本已經十分美麗的街道點綴得更是精巧愜意。日本的街巷裡佈滿了花藝舖子，是讓我最羨慕的生活空間了，有花草相伴的日子，多麼美妙！如果台灣的每個家庭，每個星期都為自己的家點綴上鮮花，那在各街坊角落都能瞥見花藝舖子的景象，我想是有可能形成的趨勢了，城市也將會被點綴得更美麗！

除了雜貨小物，除了古意街道，除了不經意發現的素人工房，這裡還有個東西能讓我不時想念——醃漬物。老實說，我長這麼大還不曾因為吃塊醃漬蘿蔔而感動許久，可是這事卻在我第一次造訪鎌倉就發生了，爾後每次去一定先試吃一番新季節的時令漬物，然後在回程路上再一口氣一打半打的買回家。

青脆的白蘿蔔即便是醃漬物，吃起來還是有種自然的甘甜，而獨特的牛蒡漬物的口感，也是讓我念念不忘的漬物之一。如果說能享用山珍海味大魚大肉是種生活幸福，那我倒覺得一口白米飯配上一口醃漬牛蒡、幾片醃漬白蘿蔔，就足以讓我的舌尖味蕾有最大的感動了。

鎌倉不單單是個散步道，也不單單是個商業區，而是個可以看見生活美學的小鎮，街角處處是驚奇，是美感。下次你若去到日本，不妨可以撥個一天的行程，到東京郊區走走，搭乘小電車在這小鎮上隨意晃晃，我想你會找到許多生活靈感，看到不一樣的生活美學，還有搬一堆可愛精緻的生活小物回家佈置你的窩。

原來雪人是這樣長大的

「姊，我們是不是做錯了啊？妳看那邊，人家是用滾的耶……」

我還記得，第一次遇見下雪時的興奮，和第一次堆雪人時的趣事。

到日本之前，我從來沒遇見過下雪，當然也不知道雪真正長得樣子，雪片到底有多大？真的像圖畫書裡畫的一樣是六角形嗎？

從天空飄落到頭上時，會不會痛呢？老實說，沒親身遇到之前，我真的會這樣想。

那一年雪季來得特別早，氣象報告說那天的降雪機率20%，早上出門還出個大太陽，下午果真冷了起來，從校門一步出，旁邊的歐巴桑嚷著，雪、雪（yuki,yuki）。雪？我看見自己的大衣袖子上怎麼多了一些些白屑屑，啊～～這是雪嗎？是雪嗎？在內心超興奮的

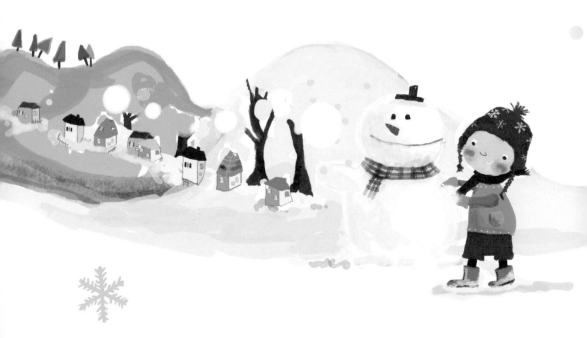

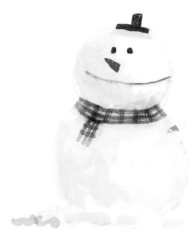

吶喊，畢竟剛來到這裡，我像個鄉下土包子很多東西都沒見過，沒見過太多世面的我，竟然站在路邊原地仰頭看著天空，嘴巴還張得大大的，就像日劇裡常演出的幸福模樣，久久不能回神。

我那時讀的學校靠近青山大學，青山大學裡還算美麗悠靜，我三不五時會到這裡歇歇腳，吃個飯糰還是章魚燒，然後計畫我下午要去哪裡探險。下雪那天，我想青山大學校園一定美極了，果然，遠遠就看到白雪飄在枯樹的景象，真的有一種蒼涼的惆悵感！如果可以有個親愛的男朋友一起手牽手走在雪中，那不就超幸福～～

可能是外國雜誌看太多，總覺得下雪，應該和冬季刊物一樣，有很多在雪地美滿生活的圖像，要圍著厚厚有個性的針織大圍巾，在木頭大房子裡佈置耶誕節，在雪地裡跟鄰居比賽堆雪人，傍晚再捧著剛煮好的熱可可，跟男朋友坐在前廊階梯欣賞雪景，晚點就跟家人圍坐在火爐的邊緣，嗅嗅烤松木的香氣……

從窗外看對面房子的屋簷都被白雪覆蓋成了雪屋，城市變成白色的，是一種我喜歡的白色氣氛。

「由貴子，我們去堆雪人好不好？」

沒堆過雪人的由貴子也很興奮，兩個人蹲坐在雪地上，捧起白白的雪在掌心上，兩個一手接一手的堆起一個小山丘，但比起對面情侶的雪人，我們的可真長得四不像，而且成長得很慢。

「姊，妳看人家是用滾的耶！」由貴子說。
我才知道，喔，原來雪人是這樣長大的啊！

剛開始先捏出一個小雪球，慢慢的在雪地上滾，雪就會沾在雪球上，雪球會慢慢長大，先滾好一個，可以再滾第2個作頭。我讓由貴子回家拿條紅蘿蔔，給雪人作鼻子，然後我去折些樹枝撿些雜草葉片來幫雪人妝點。

先用双手握出一顆
小雪球.

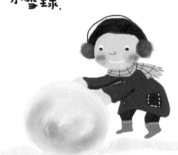

小雪球放在地上用滾的,
球会越滾越大。

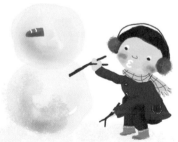

掉落的松果可作雪人眼睛,
樹枝當手,記得帶紅蘿蔔作鼻子哦!

-5～-6℃

在零下5~6度左右看到
的結晶體是一枝枝碎
冰狀

-14°～-18℃

在零下15度左右便可以
看到六角形的結晶體

　　我不知道雪人是不是有生命？當我幫雪人
圍上圍巾後回家，從白濛濛的窗戶看著公園裡
的小雪人，感覺整個公園因為有了它的進駐而
溫馨、而有生命。那夜的東京特別可愛，因為
有了雪人而舞動起來，好像準備開啟一場白色
聖誕舞會，從沒看過下雪的我，從下午一直很
土氣的看著下雪直到深夜。

　　從此，不管我在哪個城市遇見下雪，總是
會讓我記起這第一次的悸動。看見下雪，即使
空氣裡滿滿都是快要結冰的水蒸氣，但在我
心裡，雪季是甜的。

　　我總覺得，白色的雪季好像意味著美麗
幸福即將到來的樣子。

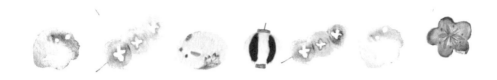

和服與浴衣的現代話

我喜歡日本的街道，日本的商店街，日本的零食，還有日本的傳統服飾──和服，只是我未能如願在20歲時，穿上日本成年禮的和服。

和服是日本「大和」民族傳統的服裝，因為日本的「大和人」占全國人口的90%以上，所以這種服裝被稱為和服。一直到明治維新以後，西方文化大量進入日本，西服才慢慢的在日本坊間流行，不過日本人仍然在重要節日、紀念日、結婚典禮，還有慶祝孩童成長的「七五三」儀式等隆重場合中穿著和服。

穿著和服時還有些傳統的學問，比方說未婚的女孩得穿紅領襯衣搭配寬袖外服，梳「島田式」（呈缽狀）髮型；已婚婦女則穿素色襯衣和緊袖外服，梳圓形髮髻。穿著和服時，腰部得繫上一條腰帶，就是平常大家常看到那些花花綠綠像彩帶一樣的東西。據說日本和服的腰帶是一種珍貴的禮物，逢慶祝孩童成長的「七五三」紀念日，外祖母家要給送腰帶自己的外孫或外孫女。而男女訂婚時，傳統上青年男子也要送腰帶給自己的未婚妻；據說，有的家庭也會把和服當成傳家之寶。

不過和服雖然漂亮，整套穿戴起來卻價格不菲，不是我當年這種窮學生負擔得起，即使用租的也要好幾萬日幣呢！所以對於和服，我往往是純欣賞就好，但跟和服很像的浴衣，它的價格就太有親和力啦，我特別鍾愛。

每年七月中旬之後，日本國內各地陸續會舉辦花火大會，吸引數十萬人前往觀賞煙火。在這個季節時，常常可以在電車上看見許多日本美眉穿著漂亮的浴衣前往祭典，手上拿個小扇子和小錢包，三五好友開心地在夜晚的祭典玩樂。祭典市集裡就像我們的傳統廟會，也賣有彈珠汽水和日本傳統的零食，烤糬糬、奶油餅和紅豆餅等，當然章魚燒也是不會缺席的小吃。

日本浴衣正確的穿法是左襟在上，腰部地方需要反摺以帶子固定，腳上要穿木屐。

這是我很喜歡的穿著，穿起浴衣，不知不覺動作都變得優雅，就算性格大剌剌似乎也會立刻收斂許多，變成像日本女孩一樣動作小小的，見面都得先來個九十度鞠躬禮打招呼。

現在有很多改良式的浴衣，也可以當作居家服，這種浴衣穿起來真是舒服，可以讓身體完全放鬆，讓肌膚一點負擔都沒有，輕飄飄的。除了穿著，和服與浴衣布料上的花樣，更是吸引我的地方。日本的古布設計都有種沉靜內斂的氣質，雖然我不懂每種花色所代表的意義，但我卻喜歡從各種和服與腰帶的搭配上去學習日本人拿捏花樣的搭配，

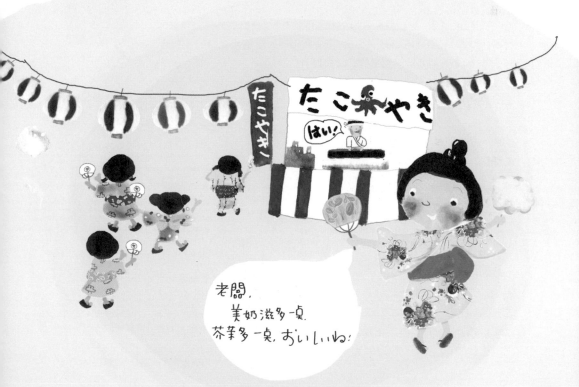

這對訓練我對花布的搭配幫助很大。植物、花朵、幾何圖形、線條等，都常是古布上出現的花樣。

每次逛到日本的傳統和服二手店，除了一疊疊的衣料讓我開心，周邊極具魅力的搭配小物更是讓我看了不禁微笑，精緻得讓人左右為難，不知從何挑起。我想這就是日本和服文化一直深深吸引我的原因吧！傳統，就是需要這樣的堅持，才得以保留歷久不衰的精髓留給後代人們欣賞啊。

然而日本工藝上，或是我喜歡的和風傳統布料上，有許多典雅精鍊的圖案，我對這些圖案喻意充滿好奇，一些常出現的圖騰代表著一些簡單的意思，就拿幾個我最常看見的樣式來說。

正確的浴衣穿法是左衽在上

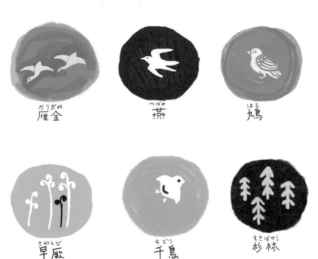

雁金──春分秋分季節交替時遷徙的鳥，從遠方飛來，也意指從遠方帶來好消息，常被在傳統工藝上的圖案。

燕──由於在空中飛舞的姿態美麗動人，從古至今常被用來發揮在文學上加以詩畫形容。同時它也幫忙保護田地去除害蟲，也被稱為守護鳥。

鳩──鴿子，和平的象徵，在日本為孩子們的守護神，圓潤姿態可愛，因此也常當題材運用在畫上。

早厥──春天，蕨類總比其他的植物先探出頭來，代表著一種生命力＆成長的象徵圖像。

千鳥──日文發音同「千取り」，意指得到很多，也表示目標達成，祈求好運之涵義。千鳥本身的意思即指很多的鳥。

杉林──杉樹筆直，高聳向天際延展，用於圖像有表示成長，實質的涵義。

菊——古代記載菊花是種可延長壽命的靈草說法，在日本是人們最喜歡的花材之一，有百花之王的封號。也常被用於工藝上的題材表現。

柳——柳樹的樹皮為淺白色，因此有潔淨，潔白之涵義。春天微風吹起，柳樹枝芽輕柔飄飄美姿，讓人感覺美好，因次常被用於文學or詩化等題材。

梅——梅花代表一種知性的植物，擁有高潔嫻靜的品性和神清骨秀的姿態，也是日本人愛戴的花種之一，常被用在工藝上等表現。

菊
きく

柳
やなぎ

梅花
ばいガ

心裡還有個想法，下次有機會到京都，真想到京都的古董和服店「雅」，租套中意的和服與漂亮的腰帶，在京都街道慢慢逛街，邂逅午後的慵懶時光。如果還有餘裕，就到有名的一保堂茶舖，真正來一次茶道巡禮，體驗一下真正的日式抹茶泡法，也親口嚐嚐聽聞已久的一保堂茶香。

魅力の和菓子幸福

問我最常在百貨公司美食街裡做什麼事?應該就是在和菓子舖子前打轉著眼睛,一步一步的被和菓子的魅力給吸引向前,直到「喀」的一聲頭撞到櫥窗,才知道自己看和菓子看到入神的地步。

一年四季,我總喜歡在每個季節裡,都替自己來一場和菓子賞味饗宴。為什麼呢?和菓子的作工細膩,每個季節用的食材截然不同,因而有各種不同的姿色演出。我稱它為姿色,是因為成就一枚和菓子,師傅需要為它上色妝點,像是在成就一位美女一樣。

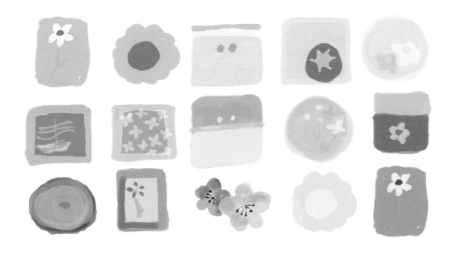

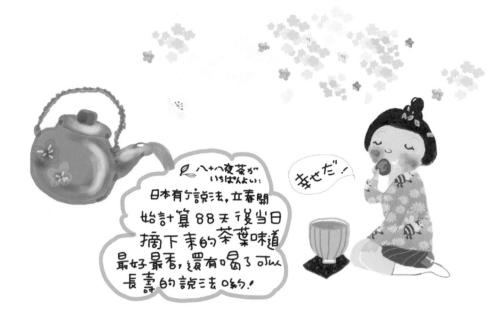

八十八夜茶が
いちばんよい:
日本有个説法,立春開
始計算88天後当日
摘下来的茶葉味道
最好最香,還有喝了可以
長壽的説法喲!

ませだ!

　　和菓子的命名來自花、鳥、風、月與四季,或是從和歌、俳句、歷史典故、鄉土風俗等等各種題材而來。命名時完全依和菓子所要表達的意念來取名,也因此,和菓子不但外表美,名字也美,每個菓子之間還隨著情境季節表達不同的情緒與季節的變化,比方春天的鬧意、夏天的清涼、秋天的深趣、與冬天的閑寂,在在都改變和菓子的外形。

　　由於和菓果子能反映季節的表情,除了能表現具體的櫻花、紅葉,甚至還能抒發春霞、冬雲等自然界的抽象。旅日作家劉黎兒還說:和菓子是可以吃下肚的俳句,因為俳句中一定要將季節放進去呢!當然也是可以食用的詩呢!

每季，選幾種能表達時令的和菓子回家，攤開擺放在桌上，瞬間，被和菓子柔和的美震懾著，我不由得也跟著優美緩慢了起來。粉嫩粉嫩的和菓子擺在陶盤間，說什麼也捨不得吃了這麼美麗的小點，常常是靜觀了許久，看優雅的四季名稱也好，看方寸之間師傅細膩的功夫也是。

おいしい 緑茶のいれかた

好喝 綠茶 的 泡法

1. 倒入熱水至茶壺 & 茶杯中溫熱茶器.

2. 把水倒掉 放入一匙茶葉.

3. 把熱水倒入茶杯裡 再把杯裡的水倒進壺裡.

4. 方燜 30~60秒後, 倒入綠茶至杯中要倒至最後一滴.

遇上了櫻花季節，我便選擇用醃好的櫻葉包覆起來的櫻餅，望著櫻花的粉紅，彷彿我已走到櫻花樹園裡感受到春天的粉嫩，心情也跟著充滿希望。遇上了夏季，和菓子搖身一變全換上了清涼衣裝，透明果凍裡幾片黃橙花瓣浮游之上，翠綠的竹葉包覆著我最愛吃的涼粉，咕嚕咕嚕入口，清涼在唇齒之間瞬然化開，清涼不膩的口感最適合夏天。還有，栗子餅及銅鑼燒更是一年四季都讓我開心，也最常出現在我的午茶派對，這兩種和菓子，總讓我想像很多、夢想很多。

據說日本人在吃和菓子時，講求的是五種感官的極致享受，視覺，觸覺，嗅覺，聽覺和味覺。和菓子的外觀要賞心悅目，要讓看到它的人覺得美味。觸覺指的是吃在口中時舌頭的感覺、拿在手中指尖的感覺、用刀子或竹籤切開時的感覺。這種種，我倒是真的感受到了，每次和菓子一上桌，眼睛鼻子嘴巴耳朵不知怎麼地，被這充滿季節魅力的點心給迷惑住，隨著菓子裡的韻意不禁也優雅了起來，詩意了幾分。

如果我家巷口，有間青山花坊

　　日本生活的精緻，是人人稱羨的。而其中最讓我傾心的，是一家一家坐落於住宅區商店街，車站出口，還有隱藏在街角巷弄的各家小小花藝舖。我時常在街道上探險之時，不經意地與它們美麗邂逅。

　　花藝舖子的動人，在我目前旅行過的城市風景之中，堪稱是我心裡的榜首。不論花卉的創意，還是舖子的形象，特別是那股小巧可人的親切，每每都讓我經過時免不了停下腳步多看好幾眼，看得都傻了，被身旁的路人不小心一撞，才知道看花看得魂都飛了！

尤其日本的青山花坊（aoyama florist），常常精采的教人傻眼，尤其每年的聖誕前夕，我都恨不得飛奔過去蹲坐在花店前面，還想問店員需不需要幫忙，插上一手，假裝我也會配出這麼討人喜愛的花束，然後可以把這種美好交予每位前來買花的客人手上。青山花坊配出來的花束，每每都是讓人意想不到的組合，而且每個人都可以用實惠的價格購得。

在日本人的生活習慣裡，花屋（hana ya）似乎是一個重要的角色，美美的花店總是佈置得賞心悅目，路過的人往往都露出幸福的笑容，並且在微笑的瞬間放鬆了心情。而在家庭生活裡，也習慣三五天就會替家裡插盆鮮花，注入新鮮氣息，即使你不會什麼草月流的學問插法，花屋都常會貼心地將花束小把小把地先配好，放在門前供客人挑選。挑選個橘紅色的熱帶野菊配進口皇家紅色玫瑰，或是以紫色三色菫為配花的花束，然後買回家插在不久前才剛買的手工玻璃花器裡，放在小茶几上，讓家居空間裡多點生氣及鮮意。一束約台幣100塊，不過是一杯Starbucks咖啡的價格，就可以買到一個禮拜的幸福。

我常羨慕為什麼國外的街道上，3
步一家小花店，5步一家生活家居店，
而且在這些生活家居店裡，還一定會
有賣花的空間，即使只是小小的一、二
坪。這種讓你無論到哪裡都可以隨手
買到新鮮的花束回家的便利，是一種習
慣、甚至是必須的生活認知，而這些大
大小小的舖子兜在一塊兒，總是很神奇
的讓街道及街景洋溢了一股淡淡的舒
適感。

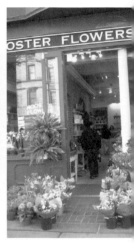

我常疑惑為什麼台灣的花店這麼
少？聽了幾位朋友說，才了解其實是國

人根本沒有這種認知及習慣。台灣的生活，比較少在茶几、浴室裡擺上盆小
花束，如此一來花店當然生存不下去了！沒有需求哪來的供應呢？

我這會兒打從心裡期盼，如果每個家庭都開始慢慢有一個禮拜買一束
花的生活習慣，或者一個禮拜少喝一杯咖啡拿去換束花，那我想，漸漸地，
花屋就會多了，能在街道上看見的驚喜也就多了。甚至下班出了捷運車站，或
是在自家巷口，隨手就可買到一束不過100塊的花束，同時也買到了一個禮拜
的幸福。

•喝完的茶葉盒鐵
　插小花超かわいいね.

•烤布丁的小器皿
　裡放吸水海綿插小花

•吃完的水果盒頭
　兩旁打洞穿鐵絲
　可作吊飾花器.

•破損or老舊的小茶壺當
　花器超正.

•小瓶日本清酒の玻璃井瓦
　都超有型,插一支花很有
　日本味.(日系超市都有賣)

•陶皿小石葉裡放竹
　迷你劍山,小野花隨
　性插很禪風.

捨不得吃的
手工果醬

　　五顏六色的手工果醬，裡頭像是藏著粉紅色
的跳跳糖一樣，可以甜蜜一下，可以快樂一下……

　　一直捨不得吃完那兩瓶果醬，我在鎌倉排隊買的。

　　玻璃窗內幾個女孩頭上戴著可愛的紅色點點頭巾，身
上是一件水藍色細條紋的工作服。雖然有點像廚房打掃
媽媽穿的衣服，但是比較可愛一些。

　　幾個鍋子裡正在熬煮新鮮的果醬，女孩們
像善良可愛的巫婆在調配讓人興奮的糖漿，
我想裡面一定充滿著甜美的果香吧！

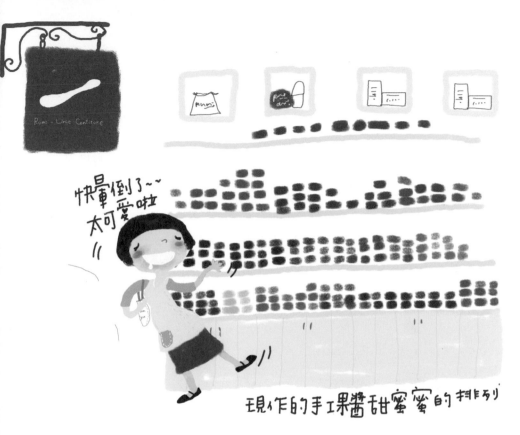

快暈倒了~~
太可愛啦

現作的手工果醬甜蜜蜜的排列

店太小，裡頭已無法再讓新的客人進門，不然快沒有轉身空間，得排隊，一批出來一批進去，就像百貨公司週年慶買氣太旺，得控管人數一樣。這樣的盛況，竟發生在這樣一個好難找，我幾乎是快要放棄找她了，這樣一間小小的、位在鎌倉小街上的手工果醬店！

她的果醬，就像五花八門的甜蜜糖果一樣，能讓你嚐到前所未有的滋味。果醬不再只是草莓藍莓橘子醬，口味多的是。怎麼可

能抗拒這麼可愛的果醬包裝？怎麼可能不買呢？我不相信有人可以不被吸引。實在佩服日本人的巧思，我喜歡欣賞經由他們吞吐出來的文化，一向讓人心動，給人驚喜。

品牌創立人五十嵐路美小姐，從小就對料理比別人多出一倍的興趣，小時候便常常進媽媽的廚房自己試著做菜，對她來說，完成一道料理比完成其他事情都來得快樂。而路美小姐會開始做甜點，其實是自己從媽媽的食譜裡慢慢挑戰出來的，很小的時候，心

裡便一股強烈想去參加烹飪教室的念頭。高中畢業後,打算去打工,第一個念頭是想到蛋糕店,漸漸地了解更多的甜點,也知道更專業深入的甜點資訊後,心裡某個慾望開始湧現,是想要更了解法國甜點的學問,於是便開始買書自修,研究。

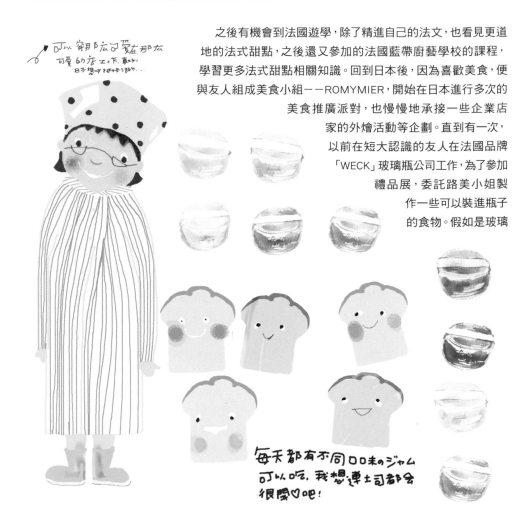

之後有機會到法國遊學,除了精進自己的法文,也看見更道地的法式甜點,之後還又參加的法國藍帶廚藝學校的課程,學習更多法式甜點相關知識。回到日本後,因為喜歡美食,便與友人組成美食小組——ROMYMIER,開始在日本進行多次的美食推廣派對,也慢慢地承接一些企業店家的外燴活動等企劃。直到有一次,以前在短大認識的友人在法國品牌「WECK」玻璃瓶公司工作,為了參加禮品展,委託路美小姐製作一些可以裝進瓶子的食物。假如是玻璃

可以穿那広可愛在那広
可愛的店工作,真的
日子想快樂生活的…

每天都有不同口口末のジャム
可以吃,我想連土司都会
很開♡吧!

橡皮套

旁边有两个鐵扣

WECK玻璃瓶

瓶的話，裝果醬應該很讚喔！路美小姐二話不說便著手製作果醬。結果WECK玻璃瓶果醬的搭配組合，獲得的好評遠超過原先的預期，便邀請路美小姐再次合作，開始製作果醬明信片，果醬食譜等。後來路美小姐在一次自己舉辦的早午餐美食活動現場，陳列裝進WECK玻璃瓶的幾十種果醬，這就是路美小姐開始接觸果醬的起點。

漸漸有更多店家找上路美小姐，希望她能夠製作果醬在百貨公司或是他們店家設櫃，其中包括自由之丘知名的「私の部屋」雜貨店，於是便開始有了路美小姐手工醬品牌的誕生。能夠有家自己的果醬店，也是路美小姐心裡的計畫，直到後來有公司大老闆投資，讓路美小姐有舞台可以盡情發揮，鎌倉的第一家果醬店就此誕生。

雖然是賣手工果醬，連店面裝潢一點也不馬虎，但路美小姐不希望呈現鄉村溫馨風格，希望能有法國風格的清新簡約，這一推出，即獲得特好的迴響，偏僻的鎌倉小街裡，時常出現大排長龍的特有景象，在路美小姐的果醬店外。當然我也是特地從台灣前來的朝聖者，能親身到這裡體驗路美小姐的手工果醬店，真的是此趟旅行的幸福大事。

挑了我最喜歡的桃子與香橙風味，小心翼翼的鬆開橡皮繩，打開玻璃蓋，用湯匙下去攪一攪，晶瑩的果醬飄出酸甜的果香。裡頭有纖細的水果切片，捨不得吃，更捨不得分給人家吃。

女孩看見心愛的東西都很小氣，我藏在冰箱很久很久了，也許果醬已經過了食用期限了……

（延伸閱讀：甜蜜日日、我愛果醬）

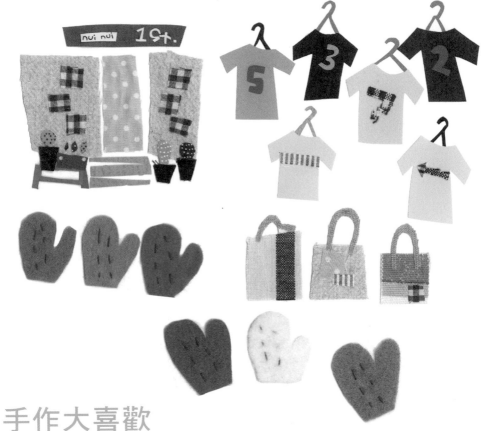

手作大喜歡

　　那是一種很難形容的魅力，不會說，反正我就是很喜歡手工那種帶點不完美的漂亮。

　　有點歪的手縫線，有點不工整的手繡字，還要有些沒拷克的布邊，是我一向著迷的味道。

　　在這幾年的旅行中，遇見很多這樣的手工創作舖子，其中最讓我念念難忘的，應該還是日本這兩家小小的手作雜貨舖。一是位於日本鎌倉的 Nui Nui 1st，另一家則是位於神奈川縣的 Sunny Days。

Nui Nui 1st.

鎌倉是個日本文化新舊雜陳的觀光勝地，除了舊有的日本傳統古物店舖仍然保存著，不少新意向的概念舖子近幾年來也不斷在這裡展露面貌。近兩年，不少手工概念舖子，也都選擇在鎌倉的小巷子裡開設，使得這個地區更加有趣，當然已經變成我每次造訪日本必朝拜的聖地。

還記得那次想去一探 Nui Nui 1st 的手作魅力，我找路找得幾乎是要放棄了，問了交通警察，也許他不是雜貨迷，所以不知道……算啦！我自己來。Nui Nui 這家手工小店，在鎌倉的鬧區之外，距離車站也是一大段路程，真的要放棄了嗎？不找了嗎？哀，不行！我還沒看到他們風格好乾淨的手工T恤呢。

Nui-Nui 1st.
神奈川縣鎌倉市小町1-13-10
Tel 090-9388-6927

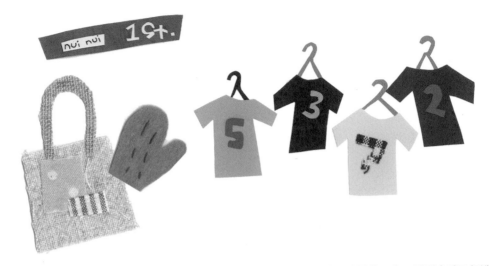

　　就是這樣，常常為了親眼看一種風格，看一種別人手工打造的特別，儘管臉頰已經快被冷空氣給吹得僵硬起來，還是不願放棄一探手工創作的魅力。然而這也是我佩服日本人的地方，一個手工小店，很多時候都是開在一個不好找的地方，藏在街道巷弄內。然而開在一個偏僻的角落，怎麼會有生意呢？沒有生意怎麼能供給創作者繼續創作的能量呢？這也是我對手工創作店如何生存的問號。

　　遠遠聽見幾個日本女生妳一句我一句的卡哇伊ㄋ，素敵ㄋ，手作Tshirtㄋ……就知她們一定剛從那店出來。我想，就在不遠處了。

　　找了這麼久果然沒讓我失望，店裡擠不了6個人，門面幾扇白色的落地窗，隨性幾件手工數字T恤掛在窗上，洋溢著一種簡單的幸福。

太美妙了！好迷人的小小店～～

　　Owner是藤井三枝子さん，店裡所有的製品都是她一針一線親手縫出來的，白色棉T上以碎花布剪裁出可愛的1.2.3數字，是我最喜歡的品項。地上的紅酒木箱裡，由暖和的刷毛布車成的毛毛隔熱手套，沒有任何圖案，只有幾條手工縫線，10幾種顏色的毛毛手套躺在地上，讓人真想認領它們回家，順道把簡單的幸福也帶回家。

　　在白色的櫃檯裡，可以看見藤井さん的裁縫機。除了雜貨，她也做衣服，對她而言，每天將喜愛的質感，喜愛的材料，用簡單的拼布技法與刺繡，做出自然而有手感的小物，是她每天的目標。她希望藉由手作物，自然地將她的生活態度傳遞給客人，讓客人感受到她的舒服。對於藤井さん來說，每天能在自己喜歡的氛圍，自己喜歡的空間裡工作，同時人們又喜歡自己的東西，是最快樂的生活。我想，這也是世界各地的每位創作者，最簡單的願望。

 Sunny Days

　　風和日麗的禮拜六早晨，天空有一點點和煦的陽光，藍藍的天空有幾朵扎實的白雲，陽光不刺眼，人們很想躺在草地上舒展身軀……這是sunny days生活舖子給人的感覺。

　　門口大大小小的柳編收納籃子，隨興陳列在紅土陶磚上，玻璃窗裡手作小物散發迷人的魅力，忍不住讓人好想趕快進門發現幸福。

 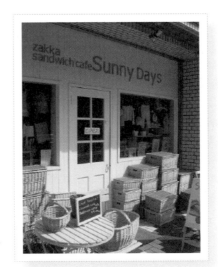

zakka sandwich cafe SUNNY DAYS

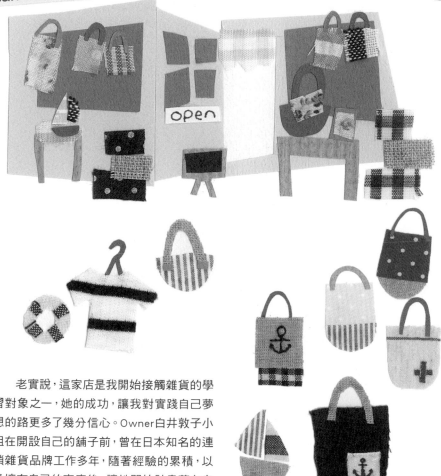

老實說，這家店是我開始接觸雜貨的學習對象之一，她的成功，讓我對實踐自己夢想的路更多了幾分信心。Owner白井敦子小姐在開設自己的舖子前，曾在日本知名的連鎖雜貨品牌工作多年，隨著經驗的累積，以及擁有自己的家庭後，讓她開始計畫著在自家附近弄一間自己的小舖。

在沒有太多資本額的資助下，白井小姐選擇跟銀行貸款來開始自己的創業之路。對於進貨、陳列等等專業的知識，白井小姐擁有太多經驗，做起來自然得心應手。除此之外，她還慢慢加入了自己的手作商品，這，讓我是完全著迷了，它們都是我最喜愛的條紋、點點、海軍錨圖案的搭配。

條紋、點點和海軍錨，是我最喜愛的三個元素，簡單有力量，不論做成衣服，包包，甚至小釦子，都讓我愛不釋手。深藍色搭配白色，水藍色搭配白色，年年都是經典的搭配。在我自己的店裡，我曾經遇過也喜歡這些圖案的同好，兩個人忍不住一起興奮尖叫了起來，對方還是個年近半百的媽媽呢！看樣子，被這些經典雜貨圖案吃定的年齡層還真廣！

在Sunny Days裡，除了店主每年親自到美國等地帶回特別的骨董雜貨之外，還有baby、寵物與女孩喜歡的飾品，滿載的新創意長年從不間斷的出現在店裡。小小的空間裡，近來還增加了簡單的咖啡與三明治的飲食服務。這裡的麵包是採用完全發酵的有機麵包，嚐起來特別鬆軟。

能被這麼多幸福的雜貨包圍，還能慢慢享用簡餐，我想如果我住在日本，也許會常常選擇在某個下午蹺個班，慢慢散步到這裡給自己一個愉快的下午。

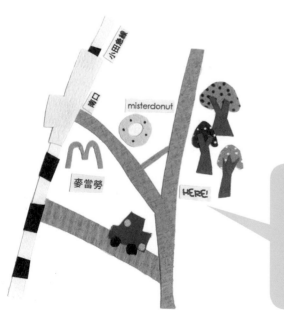

Sunny Days
神奈川県川崎市多摩区
登戸2706－5白井ビル1F
川崎市多摩区登戸2706-5
（小田急線「向ヶ丘遊園駅」から徒歩3分）
Tel：044-932-0916

偶愛 聖誕節

以前我的工作是做禮品設計，所以365天，天天都在過聖誕節，到了真正聖誕節，反而就不會太興奮了。2006年嫁了一個西方家庭，人家可是很注重聖誕節，10月開始，就得慢慢物色送給每個人的禮物，不然會開天窗！

我喜歡看到聖誕樹下滿滿禮物的溫暖，也只有這個季節，可以有這種氛圍～～

去年首度在NZ過第一次的夏季聖誕節（因為紐西蘭在南半球，季節跟我們相反），雖然是夏季，天氣也許還比台灣冷，只差沒有下雪。J媽帶我去路邊買了棵樹農剛砍下來的真正聖誕樹，有清新的葉子香，真好。回家後得插在水桶裡給樹水喝，因為它是真的。

樹農xmas前会砍樹在路边賣

是真的吧～ 該買哪果

標準型　　瘦長型　　矮胖型

NZD$ 25～30元，約600元台幣一顆

最愛包裝禮物了

各色不織布

把禮物方姓吊襪裡
是我今年的包裝

用印章蓋出
每个人的名字.
再縫在襪子袋上.

西方注重聖誕節就跟我們注重過農曆年一樣，J媽半個月前就會開始做一大堆料理和蛋糕儲糧，就像我們的過年，從除夕吃到元宵，要吃很多天。在J家吃聖誕大餐，是很幸福的事，除了J媽的好好吃料理和蛋糕，J爸的聖誕造型也超有看頭，餐桌上還要上演煙火秀與拉炮節目。拉炮是我最喜歡的節目，像糖果一樣的紅色小東西，其實那是拉炮，找一個人和你一起拉，看誰力量大，哪邊力氣大拉到了，裡面的小禮物就是誰的。每個拉炮裡都會放著像聖經那樣的東西，給你祝福啟示之類的，很有意思～～

Party用小帽子

像啟示錄的箴言

也会有組裝玩具

也会有小工具

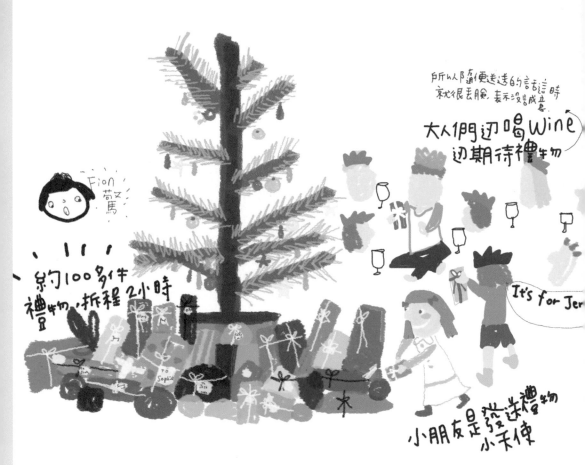

所以隨便送送的話這時
就很丟臉，表示沒誠意。

大人們边喝Wine
边期待禮物

Fion 蒡禹

約100多件
禮物,拆程2小時

It's for Jer

小朋友是發送禮物
小天使

　　吃飽飯後拆禮物是最令人期待的，住在各地的親友都會準備
禮物放在樹下，每個人都有好幾份，小朋友會從樹下取來一個個
禮物看寫上誰的名字，他們是發禮物的天使。紐西蘭的J家從小
養很多鴨子與羊咩咩，還有兩隻好命的波斯貓和狗狗，聖誕節，動
物們也總是一起參與拆禮物，比方貓咪Tose給Fion的，比方鴨子
Molly給Fion的，J家的孩子，從小就在這樣的環境長大，怪不得
充滿想像力，一個比一個古靈精怪。

現在我可幸福了，每年可以過西方的聖誕節，還可以過
中國的過年，真不錯！

我實在覺得自己太適合過這個節日，儘管每年要包上幾
十份禮物，但忙得很開心，每年都可以玩玩包裝和做做聖誕
小物，我實在太愛當個氣氛營造人了。

我的手作聖誕小物

　　除了可以大玩包裝禮物，我也樂於佈置聖誕氣氛，外頭店家買的裝飾看起來還是假假的，我喜歡簡簡單單的裝飾品，買不到，就自己做吧！

　　不織布除了用縫的，也可以選擇用貼的，只需要準備熱熔膠槍，另外除了單用不織布素材，可以試著挑些自然素材，比方松果、紅果子。樹藤圈為基底來搭配不織布也是絕妙組合，可以讓花圈整體層次更為鮮明亮眼。除了單用不織布玩剪貼，我們也可以玩玩手工刺繡，利用繡線發揮想像在不織布上揮灑，縫出美麗的葉形和花朵。

　　不織布的顏色選擇很多，光是紅色就有4-5種不同明度的布料，因此在顏色的搭配上也必須先想想，比方說你想要白色耶誕，適合挑選以白色為底，水藍色＆雪白色的不織布為輔搭配，再加一些五彩亮粉及銀色小珠珠；比方說想玩霓虹聖誕，可以選用咖啡色為底，螢光綠＆螢光粉紅＆橘色為輔，做出霓虹炫彩的感覺。而我還是偏好帶點自然的主題，想在聖誕節幻想自己是個原野精靈，躲在大大的香菇屋下拆開來自南半球的禮物，以及來自北半球的一份神秘問候⋯⋯

花圈，總讓我覺得帶點微甜的幸福感，好像把所有的甜蜜都框在一個圈圈裡似的，把所有你想要的夢想都鎖在這個圓圈似的，而我，可以像個小精靈，繞著圓圈一步步去尋找幸福似的，因此，我總是把花圈，當成每年聖誕節佈置的重頭戲。

A. 白色培果彩虹糖花圈

「咦～～這好像白色的培果喔～～」我的友人望著我白色的花圈大嘆真想咬幾口！看起來真好吃，連我自己都想舔上幾口嚐一下聖誕節的甜蜜。

製作這款白色培果彩虹糖花圈，需要準備：白色不織布40cm見方*2；紅色、翠綠色、銘黃色、桃紅色、咖啡色&卡其色各一小塊；些許青蘋果綠色&銀色的小珠珠；幾顆金色的小鈴鐺；幾顆白色蓬蓬球和一個Merry Xmas字排；棉花，各色繡線，熱熔膠槍。

製作方式：

　　1. 先在白色不織布上剪出2個直徑30公分的圓形，並剪下直徑約10公分的內圈。

　　2. 翻背面先縫外圈，完成後翻正面，用暗針縫法開始縫內圈，留下一段先不縫，開始塞棉花，塞得飽滿與平均之後，把最後一段縫起來。

　　3. 利用各色不織布剪出花朵、葉形，可以利用繡線在葉子及花朵上繡出立體花樣。

　　4. 將花朵及葉子黏在白色花圈上，黏上蓬蓬球在葉子中間，最後把小珠珠黏在蓬蓬球上及葉子上，讓整體更有層次，金色小鈴鐺擇適當的位置黏在花朵中心。

　　5. 最後把字排黏上就完成囉。

B.可愛手作聖誕吊飾

◎小鳥（完成尺寸：約11cm寬）

準備材料：

不織布，繡線，碎花布，棉花少許，木釦一顆。

How to make：

1. 依版型將不織布剪出前後兩塊小鳥身形。
2. 以平針縫法，用繡線單線，順著小鳥邊緣將兩塊身體縫合，最後留一小段塞進棉花並縫合。
3. 依版型將碎花布剪出單片翅膀。
4. 把翅膀與木釦縫在不織布正面，最後縫上吊線。

◎哈利葉（完成尺寸：約9cm高）

準備材料：

綠色不織布，繡線，兩顆紅色毛球（直徑約1cm），棉花少許，熱熔膠槍。

How to make：

1. 依版型剪出4塊不織布葉形。

2. 以雙線繡線，用圖示的迴針繡法，在兩片正面繡出葉脈圖形。

3. 以平針縫法，用繡線單線，順著葉子邊緣將前後兩片葉子縫合，最後留一小段塞進棉花並縫合。

4. 將兩片葉子上端縫在一起，並用熱熔膠黏上紅色毛球，最後縫上吊線。

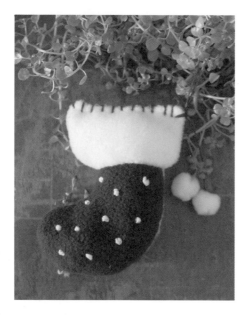

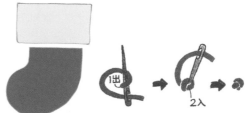

◎聖誕毛毛襪（完成尺寸：約11cm高）

準備材料：

咖啡色刷毛布，白色刷毛布，白色＆咖啡色繡線，棉花少許，兩顆白色毛毛球（直徑約1cm）。

How to make：

1. 依版型將咖啡色刷毛布剪出襪身兩片，白色刷毛布剪出襪頭兩片。
2. 以圖示的圓球打結繡法，在正面咖啡色刷毛布上繡出點點圖案。
3. 咖啡色襪身兩片翻至反面，順著邊緣先將兩片縫合，再翻至正面。
4. 將兩片白色刷毛布分別縫在咖啡色襪身的上半部，並縫合左右兩邊，塞進棉花。
5. 白色刷毛布頂部往內反摺約1cm，並以鎖鏈繡法將開口縫合。
6. 最後在側邊縫上毛毛球與吊線。

◎立體拼布聖誕樹（完成尺寸：約12cm高）

準備材料：

4小塊同色系的布（可選用不織布搭配碎花布＆點點布），鋪棉布，一般縫線，熱熔膠槍，一顆毛毛球（直徑約1cm），一個塑膠迷你花盆（市售迷你仙人掌的花盆即可）。

How to make：

1. 將四色不同的布＆鋪棉布分別剪出如版型各不一樣的圓圈。

2. 一塊花布配一塊同大小的鋪棉布，由圓周將兩片縫合。

3. 將縫合的圓片對摺，再對摺，形成1/4圓，將兩邊交接處縫合（即半徑），形成小圓錐狀。

4. 第四層的圓布縫合成圓錐狀後，底部以鎖鏈縫法縫上一塊底布。

5. 縫好的四個圓錐形疊起來，中間用熱熔膠固定，底部再黏上塑膠花盆。

6. 頂端黏上毛球並縫上吊線。

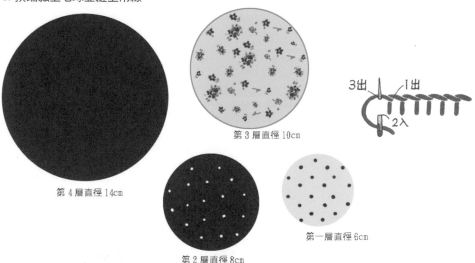

第 4 層直徑 14cm

第 3 層直徑 10cm

第 2 層直徑 8cm

第一層直徑 6cm

3出　1出

2入

曼谷怎樣都玩不膩

泰國,是我很喜歡的國家。去了好幾次,從北玩到南,每次去都有新鮮的發現,而且明顯感覺到他們對設計、對生活的重視與進步,已經超過身處台灣的我們。泰國好吃的料理,以及還算便宜的消費,更是一直吸引我前往的原因之一。

除了東京,曼谷可以說是我最熟悉的城市了。剛開始一個人到曼谷旅行時,有點擔心害怕,在舊曼谷機場出境時,總覺得黑黑髒髒的,那時我也不知道哪借來的膽子,敢一個人坐機場外的計程車前往我預訂的旅館,如果被我媽知道我竟然去坐黑黑泰國司機的計程車,鐵定把我唸個3天3夜。

拜託…別把我賣O拉~
我還有大好人生了…

機場外排班的計程車司機看起來其實都滿兇悍，可能是皮膚黑的關係吧！大部分的司機都不太會講英文，所以上了車你也不知道他會載你去哪裡，只能任憑他開！每次我都在車上握緊雙手心裡默默祈禱，別給我亂載ㄚ～～我還有大好人生ㄋ。機場到我常住的卡歐桑路一帶，通常需要30~40分鐘的車程，雖然去曼谷好多次了，還是沒印象司機到底有沒有開對路，還好每次都有安全抵達，往往都是看見卡歐桑路熱鬧的夜市心裡才放120個心，吼～～還好沒被賣掉。

卡歐桑路是許多背包族會聚集的地方，一方面住宿便宜，便宜的一個房間不含衛浴一個晚上大概都只要200元泰銖，對於長期旅行的背包客真是好選擇；由於很多背包客聚集的關係，很多旅行社與各種船票機票國際電話，以及網路等，在這個地區也都很容易可以找到，所以不管我下一站會往蘇美島還是其他小鎮，每次一定還是先來這裡報到，跟我時常想念的現榨柳橙汁敘敘舊，也跟我稱之5星級視覺2星級價位的風格早餐店來場約會。

位於卡歐桑路這間我常拜訪的
旅館，是有一次跟小J無意間發現的
好康，從此每次來到曼谷，都只想選
擇這裡落腳。剛發現的時候，旅館可
能是重新整理過的，ㄇ字形一大棟建
築，外表看起來不怎麼樣，但房間設
備算是附近旅館的首選，浴室算乾
淨，還有電視空調，雖然窗簾和被單
的配色有點像醫院，但雙人房一個
晚上才650泰銖也就不用太挑剔了，
加上旅館前面還有個7-11，比起其他
背包族旅館，已經是極品了。

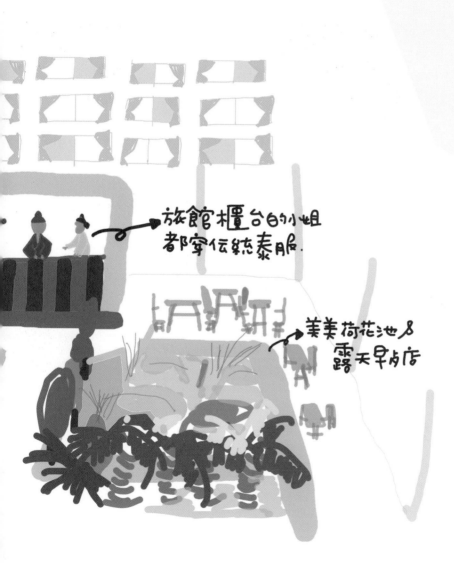

旅館櫃台的小姐
都穿伝統泰服.

美美荷花池 &
露天早点店

更令我傾心的是，旅館前面有間印度人開的餐廳，坐落於美麗的荷花池畔，幾個露天的木桌椅排排站，一早便可以在這樣五星級的環境享用早餐。池裡有綠綠的荷花葉，鯉魚游來游去，清晨甦醒的荷花還帶點露水在花瓣上，吃著我的奶油烤吐司眼前淨是這些美好，一點都不覺得是住在便宜的廉價旅館。這就是為什麼每次我都要住這裡的最大原因。有次運氣不好，等了2個小時還是沒有人退房，不得已只好轉往尋覓另一個落腳處，勉強可以接受的都還開價750泰銖，又沒有荷花池早餐店，心情真是差極了，忍耐睡一晚，隔天早上6點我就起床去排隊預約那間荷花池旅館，即使只能訂一個晚上，還是不能放棄早晨起來就能走到荷花池早餐店用餐的享受。

PS.這間旅館雖然有網路預訂，但我試過兩次，通常都是沒用的。也就是雖然訂了，但他們不會回應你，等你到達時就只能憑運氣看有無空房間。(那開那個網路預訂要幹嘛&*%@……)

這間旅館其實離卡歐桑路中心地帶有一段路，不過我喜歡這樣，環境不太亂也不至於太吵，吃東西買東西只要走個5分鐘，依然很快地就可以到達最熱鬧的市集。卡歐桑路由於聚集太多來自不同國家不同身分的人，其實會感覺這是個壞壞的區域，很多搞怪的外國人喝醉酒會蹲在路邊眼神恍惚，所以如果你是一個人行動，還是得小心，尤其亞洲女生那麼小隻，還是結伴同行力量比較大。

出了旅館往大馬路走去，就是主要道路，坐車叫車都很方便，一早，便會有很多「嘟嘟」車在路邊排班，等著載你來趟驚險刺激的曼谷市區大冒險！！！如果你不排斥曼谷空氣的骯髒，也不排斥嘟嘟只要來個煞車就有可能使你飛出去的刺激，體驗一次保證你會永難忘懷了，畢竟那是曼谷特有的交通文化，理當給它一次認識一下的機會。不過很多嘟嘟車司機很喜歡敲詐外國人，隨便亂喊價，比方有次我要去洽塔洽克週末市集，

如果去坐車裡面沒有髒空氣、還有涼涼冷氣、又是鐵包人的四輪計程車，也不過才90泰銖，但若坐到會亂喊價的嘟嘟車司機，叫價到150泰銖，這時他就會遭我瞪白眼啦！別想騙我！

有次跟一位同事前往曼谷旅行，在皇宮附近問路，居然遇到一位好心的曼谷大學教授告訴我們，可以搭著嘟嘟去哪玩去哪玩，他幫我們叫了一輛嘟嘟，跟司機交代帶我們去玩的路程，結果半個下午繞了快半個曼谷，中間停了4個點，還包括帶我們去皇宮附近一間道地的泰國餐廳吃道地的泰式料理，這樣陪著我們玩，總共才150泰銖，會不會太便宜啦？不知道那位大學教授到底跟他說了些什麼，年輕小夥子居然乖乖地這樣載我們來趟「嘟嘟曼谷遊」，雖然那位好心的大學教授聽不到，但我很想大聲跟他說：「謝謝了，有你拔刀相助真是太好了！」

總而言之，如果你有機會坐嘟嘟，記得一定
要討價還價，雖然被坑一次也沒多少錢，畢竟別
當冤大頭還是比較好吧。

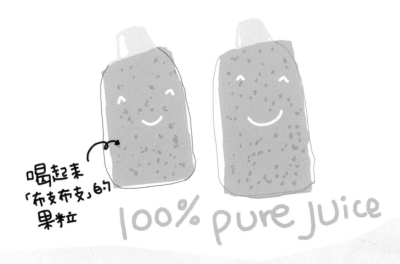

喝起来
「布支布支」的
果粒

100% pure juice

卡歐桑路的好，除了前面提到過的荷花池旅館，還有一個我極力推薦的好康所在，就是位於市集路口的現榨柳橙汁小販啦。小小的推車一早便會出現在路邊，雖然不只這家在賣柳橙汁，但我喝了這麼多，還是這家的最純最讚，真的完全不加糖不加水喔！

　　泰國的柳丁小小的，果肉比我們的紅橙，所以擠出來的果汁顏色比較銘黃，現榨果汁的富含果粒，喝起來「布支布支」地很有快感，好像一次吃進了2個禮拜的維他命C一樣，大大替體內進補，真是人間最美麗的果汁了。每次只要來到曼谷，我的飲品絕對不是礦泉水而是這攤的現榨柳橙汁，現在講起來，害我又好想飛去曼谷喝一瓶喔～～

按完整个人跟新的一樣 new

我愛泰式馬殺雞

泰國除了有好吃的綠咖哩椰汁雞，盛名的泰式按摩簡直是泰國的一大國粹。享用過一次便會上癮那種，如果你想送我生日禮物，免費全身泰式按摩券2張，絕對是個很好的idea。

我很喜歡看日本自助旅行的書籍，裡頭鉅細靡遺介紹很多泰國民間小地方的精華，畢竟日本民族人口多，自助旅行的人口總還是多過中華民族，所以在他們的旅遊書籍裡告訴你哪裡有好玩好吃聰明小撇步的地方，總還是多過於台灣旅遊書籍大部分都是大景點介紹來得更吸引人。

曼谷市區裡的siam square是個年輕人聚集的區域，有點像是我們的西門町，也有點像是日本的涉谷，比較流行的服裝品牌或是小店皆聚集於此。方便的曼谷市區捷運在這裡有兩個停靠點，一般都在siam square下車，下了車站便可以到達最熱鬧的百貨公司。百貨公司的另一邊，則是我比較屬意的區域，小店林立，而且規劃得相當整齊，有點像是井字形的排列，直的街道分成1‧2‧3‧4‧5‧6‧7個線道，所以怎麼逛也都不會迷路，靠近第6～7線道附近，有間滿大的飯店──Novotel旁，一排小小的街道上滿是按摩店，可能生意滿競爭，小姐搶人搶得很兇，不過我是慕名來的，所以早已屬意其中一家裝潢不太新，但按摩技巧贏得很多日本口碑說讚的，反正你看有貼著「日本語ＯＫ」的就是了。通常一樓都是腳底按摩，全身馬殺雞要上去2樓。為了講求舒服，按摩的2樓其實燈光昏暗，有點像是昏暗的茶室，不過都很乾淨。這種傳統的按摩店，設備並不像高級ｓｐａ中心那種有流水有庭園，跟峇里島式的風格大不同，像是一間大通舖，鋪上榻榻米，每個人一個身軀可以躺的位置，跟

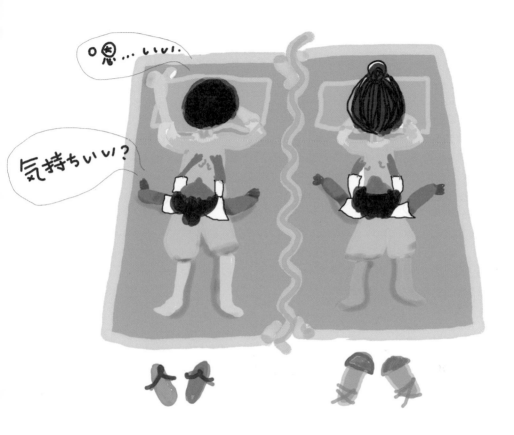

隔壁的人中間僅用拉簾隔著，儘管如此，還是很有個人隱蔽的空間，所以不用太擔心走光這檔事。泰式馬殺雞需要換上他們為你準備的薄衫薄褲，所以第一步，要把全身脫光光，不要害羞，內衣都要脫掉喔！

據說泰式按摩發源於古印度的西部，創始人是古印度王的御醫吉瓦科庫瑪，他至今仍為泰國人民奉為醫學之父。他的傳統醫藥知識及按摩知識技法由傳教的僧人帶入泰國，而泰式按摩也是古代泰王招待皇家貴族的最高禮節。

泰式按摩是一種向心性的按摩療法，所以剛開始會從雙腳開始向人體中心以點壓＆按壓的手法慢慢推進，熱熱的毛巾先擦擦腳，接著小腿大腿的按ㄚ按，每下都切入正確位置，按摩師藉由手掌不斷地來回推壓，幫我打通經絡，調和氣血。每次按到痠痛的筋骨，吼～真是太讚了，不用等到她按上半身，光是兩隻腳我就已經完全給任由他去，全身放鬆到一種飄飄欲仙的境界，所以睡著是很自然的反應。按摩小姐其實都很好玩，每個人其實都會講一點日文一點中文一點英文，夾雜著泰式的口音，聽起來就覺得特別好笑。她們常以為我是日本人，一直問我「いい『氣持』いい」反正我已經輕鬆到九霄雲外去，隨便點頭趕快再繼續回到我的夢境。但偶爾你還沒睡著的時候，聽聽隔壁床的對話

也很有意思，有時候會是外國男人對上女的按摩師，或是日本歐吉桑對上女的按摩師，這種的對話最好笑，我想男人應該都會愛死全身泰式按摩的，要是我可能就一個禮拜來5次囉。

泰式馬殺雞最後有一招，主要作用在於鬆解黏連的筋骨，可使黏連的肌筋剝離開來。這也是我最喜歡的一招，試過後全身都輕得不得了。小姐墊了一個枕頭在她膝蓋上，然後從後面抓著你的手，把你整個人的背弓起到她的膝蓋上，持續一段時間，第一次做的時候差點腦充血，心裡完全沒有準備她會來這招，不過做完之後都很想跟按摩師說再來一次好不好？太舒服了！

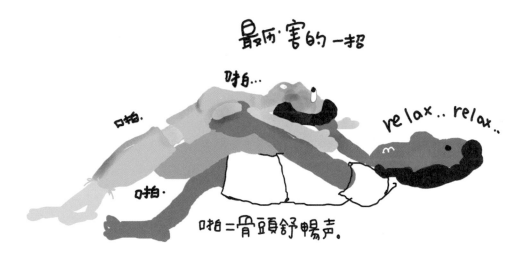

最厲害的一招

啪...

relax.. relax..

啪.

啪.

啪＝骨頭舒暢声.

通常做到這個段落，也差不多結束了，通常小姐會在結束時端杯熱熱的茶給你，當然也看看有沒小費，為了剛剛那一招讓我通體舒暢，通常我都滿樂意付上一點點小費的。其實我還很認真的想過去學泰式按摩，不過學了也不能幫自己。算了，還是花錢讓這些專業的小姐給我快樂就好。

試過那麼多種傳統的按摩，像大陸的腳底按摩，印尼的精油按摩，雖然都講求不同的療效，不同的愉悅境界，但我仍鍾情泰式按摩帶給人體的放鬆感，想想這是古代泰王招待皇家貴族用的禮儀，現在一般老百姓都能享受到，真的是一種大大幸福呢。

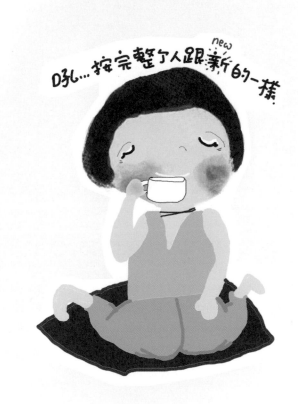

呃…按完整个人跟新(new)的一樣.

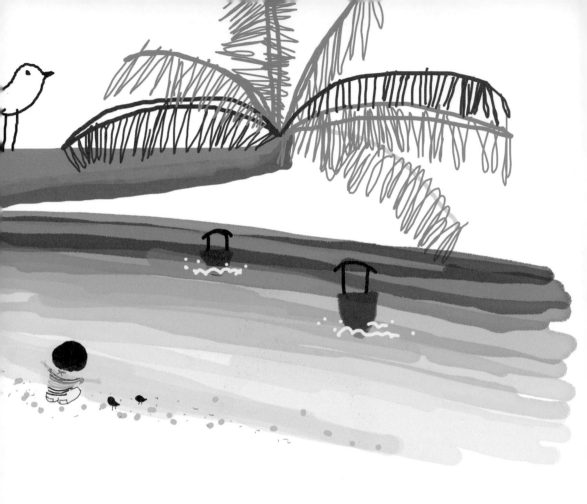

Koh Tao，世外小桃源

　　還沒遇到小J之前，我的旅行點大部分都是大城市或是耳熟能詳的
小島，開始跟他一起旅行後，我的旅遊點，都變成一些沒聽過的地方，多
半是那種還看得到一點點當地原始的生活型態，加上一點點正處開發狀
態的小鎮小島，比方巴里龍目島旁的Gil air小鎮，或是我稱之世外小桃源
的Koh Tao。

　　Koh Tao位於泰國南部，距離蘇美島不遠，但由於交通不發達，仍然要從蘇美島轉乘船隻才能夠到達。這個小地方，除了Sairee村和MaeHaad村鋪有柏油路之外，其他的地面大部分都還是泥土，所以到了下雨天，地上會濕濕濘濘的。這個小島由於海灘清澈，而且海底生物眾多，吸引了許多愛潛水的年輕人前來旅行。島上大部分的商店，除了食物與民生用品，其餘通常都在販賣以潛水為主的用具，對於我這個跟潛水無緣的人來說，在島上最主要的兩大休閒活動便是給人家按摩去，以及每天換一個海濱餐館好好吃飯好好欣賞風景。

　　為什麼會來到這個小島，其實是為了極度愛海的小J，慶祝他的30歲大生日。小J有對超好的爸媽，不管孩子生日時在哪裡，每年都是大包小包的寄送禮物，遇到這種大生日，更是親自出征陪伴身旁，所以兩老這次，從遙遠的南半球紐西蘭飛到曼谷後，轉機至蘇美島跟我們會合，再一起搭著快艇來到這個有點荒寂的島嶼。整個島，兩老也許是最年長的，因為島上除了2、3家不錯的旅館有提供熱水洗澡外，其他都是簡陋的Bungalow，除了只能洗海水，還得睡在隨時有人會闖進來的草屋裡，廁所也是那種古老的手沖式系統。不過本來就到處趴趴走的J家爸媽，似乎很enjoy這樣奔波的旅行方式，一點都不覺得辛苦，尤其J爸，一路上都挺興奮的。

船隻抵達小島岸邊時，碼頭一帶其實有很多住房訊息，但你也知道，圖片永遠比較好看。這時，旁邊有個正要離島的年輕人突然向我們介紹他住的旅館Cabana，說是新蓋的，讚到不行，價位是島上最貴的，說得口沫橫飛，聽他講得那樣好，不去看看都不行。

　　經過我的實地造訪Cabana，忍不住要大聲地說：吼～～天堂，天堂～～

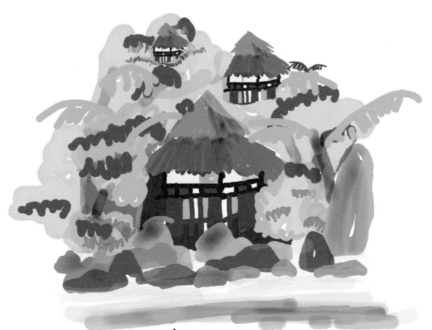

・Koh Tao的房子都這樣一棟棟藏在樹林裡。

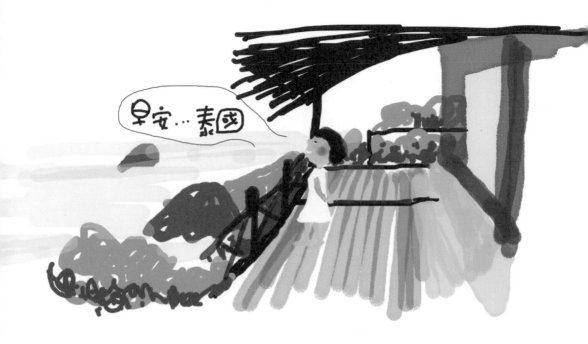

早安…泰國

　　旅館的房間都是獨棟式的cottage，沿著海邊地形順勢蓋上去，視野最好的五間ocean view緊鄰著海，前方完全沒有障礙物，蓋在後方的房間雖然沒那麼好的view，對我來說也已經夠好了。每棟cottage之間的距離很足夠，一點都沒有壓迫感，是完全能擁有度假空間的設計。旅館的位置位於海邊後方，加上價位比較貴，一般來潛水的背包族並不會選擇這裡落腳，所以住起來還挺清靜的。就像私人的度假小屋一樣。淡季時，一間面海的cottage大約2200～2800泰銖，不過對我們這種包房一個禮拜的顧客來說，價錢十分有親和力！

　　每天我坐在海邊，看著這些精心設計的小屋子，心裡忍不住讚嘆這樣的工程，不曉得他們花了多少的人力與時間，才得以把一塊不起眼的叢林變成現在的小桃花源。這麼好的度假地躲在這樣的小島上真是有點可惜，不過也許就是因為躲在這裡，才顯得特別珍貴。

Koh Tao Cabana resort & hotel
網址：www.kohtaocabana.com
（或直接key in Koh Tao Cabana搜尋）

Koh Tao島是個在我看起來挺特殊的生活型態,小小市區的街道裡鋪著柏油路,是我很喜歡的氛圍。白天大家都跑去潛水,市區裡人並不多,像我這種早起又沒事做的亞洲女生,只能在海邊走來又走去。不過到了晚上,可就熱鬧了,窄小的街道上所有的餐廳小店都點起了光,好像一天才剛要開始。有點像是電影「神隱少女」裡的場景,一到晚上,霓虹燈、燈籠都亮了起來,人們陸續出現了,路上有人行走,白天看來挺寂寥的景象,晚上突然像變魔術一般地活了起來,真的很有意思。

島上主要的交通工具以機車為主,滿多的餐廳與房間都蓋在山上,而山路都仍是泥土路,走起來比較吃力,但往往走到一家隱居在山上的餐廳,就會覺得這一路上的顛簸難行都是值得的,眼前所見淨是好山好水,以及還沒被太多人知道的海域與森林。每天尋找一家新的海上餐廳是我的目標,因為Koh Tao島四面環海,東西南北海域都有不同的風情,而且每間餐廳都高高的蓋在距離海面幾十公尺的高度上,不論白天或夜晚,坐在餐廳吃飯或是喝下午茶,都有一種凌駕於空中的寬闊,那種感覺,一輩子能體驗過一次,人生就算滿足了。

讓我驚豔的海上餐廳——Charm Churee Villa Restaurant

Charm Churee Villa是島上另一個讓我驚豔的旅館,除了海上餐廳了不起之外,它也提供頂級的住宿休閒,一點都不比我住的Cabana遜色。這天是小J的生日,熱情的兩老還邀請在當地認識的一些年輕友人齊來品酒饗宴,像是個小party。走上用餐的露台前,得先經過一小段向上的石子路,不過整條路被店主規劃得太好,一邊散步,還能一邊享受美麗的景色,不過,腳上的顛簸感可就不怎麼舒適了。

除了用心栽種的熱帶小雨林造景,走著走著若遇到平坦空間,還可以看見藏在造景裡的VIP室,鮮豔的沙龍布幔層層疊疊,在昏暗的燈光陪襯下顯得好浪漫。你也可以選擇在這裡用餐,只是沒有海景。所幸我們還是選擇走到最高處,這一上去,了不起,也夠幸運的了,能有機會在這樣的view吃飯,我是好命人!

餐廳的小木屋,蓋在這片滿是石頭與叢林的山區裡,用餐的部分位在小木屋的最上端,是個圓形區域,周圍只有竹條圍繞成的矮柵欄,柵欄外就是大海了,客人們隨興的選擇席地而坐在沙龍椅墊上,慢慢品嚐紅酒與美食,還有歡愉。此時若微醺地看著滿室泰式風格的佈置,加上點點昏暗的燈光墜落在半空中的景象,這般經驗,又豈是每個人都品嚐得到的呢?我真的是幸運的好命人啊!

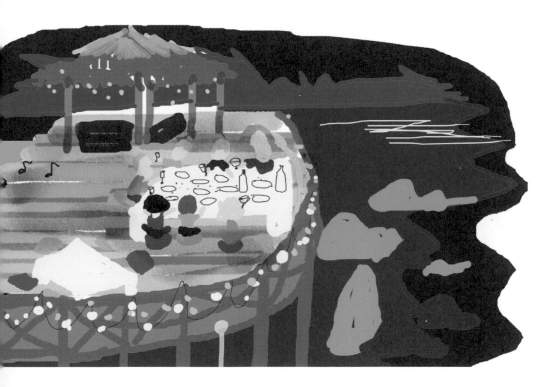

除了夜晚的海上餐廳讓我快樂之外，當然也不能錯過白天的小島風光，不一樣的天色，不一樣的海水色，體驗當然也截然不同。這天沒去潛水的小 J 跟我約好去島上的另一邊探險，我們坐著他租來的越野機車，半跳半飛前行，未整理過的山路實在顛簸，所以機車一定要是越野的才衝得過去。坐在後座的我沒飛出去已經很了不起，一路上屁股黏在椅墊上的時間好像不太多。不過就如我曾說過的，過程再辛苦都值得，這些藏在山林裡的餐廳，實在太過美妙。

・我在島上的生活之一

気持ちいいな…

　比起住在七星級的杜拜帆船飯店，享受頂級義大利磁磚與凡塞斯的衛浴，我想我還是會選擇來到 Koh Tao，白天騎著顛簸的越野機車去探險，坐在海上餐廳吃春捲加可爾必思沙瓦，下午找間面海的按摩店來場泰式馬殺雞，晚上再爬坡去另一個海上餐廳微醺歡愉。這種體驗，在心裡留下的感動，很難抹滅的。人心要的其實只是這種很簡單、很原始的快樂而已。

　寫著這篇文字時，我心裡有種自私的念頭，盼望這個地方不要繼續開發，不要讓太多人知道，不然，它就不那麼純樸了。住在城市的我這樣期盼著，不知道那些住在島上的人們，也是這樣想嗎？或者他們也羨慕城市的生活？

　聯合國若舉辦「世界生活交換日」，也許會引起全世界的廣大迴響呢。

魚兒魚兒水中游，
Koh Nang Yuan 好優

每次在旅遊頻道看人家介紹度假勝地，拍得美輪美奐，都不太相信世界上真有這樣的地方。不過世界真的很大，自然界的奇妙與美麗，真的不是我這種生在小小台灣台北的亞洲女生能夠想像到的。

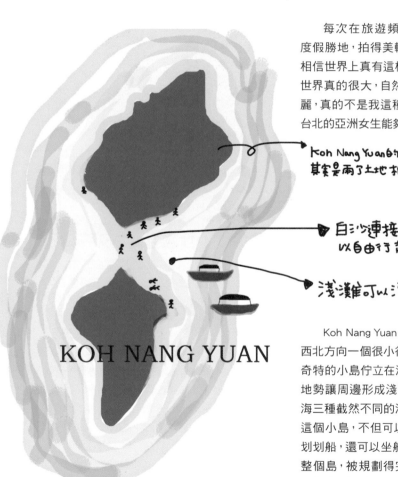

Koh Nang Yuan的地形其實是兩了土地相連的小島.

白沙連接了兩塊土地.遊客可以自由行走兩边.

淺灘可以浮潛.魚超多.

KOH NANG YUAN

Koh Nang Yuan是鄰近 Koh Tao 西北方向一個很小很小很小的島，奇特的小島佇立在海中央，特有的地勢讓周邊形成淺灘、中淺灘、深海三種截然不同的海底面貌。來到這個小島，不但可以浮潛，也可以划划船，還可以坐船去深海潛水。整個島，被規劃得完整極了，不僅有餐廳、旅館，還有設備完善的潛水公司所提供的遊玩設備。

天才 J 爸一早不曉得去哪裡打探來的消息，說有這個小島可以去走走玩玩，還安排好了船伕早上10點在我們旅館正下方的岸邊載我們前往。那種船就像是「BJ單身日記」第二集裡，休格蘭和芮妮在泰國乘坐的那種，有屋頂，不怕日曬雨淋，只是船身比較低矮，伸出手就能碰到海水。這看似浪漫，然而在海中坐著私人小船搖啊搖的，加上看到深不見底的海水仍舊會皮皮銼，只求不要突然翻船。

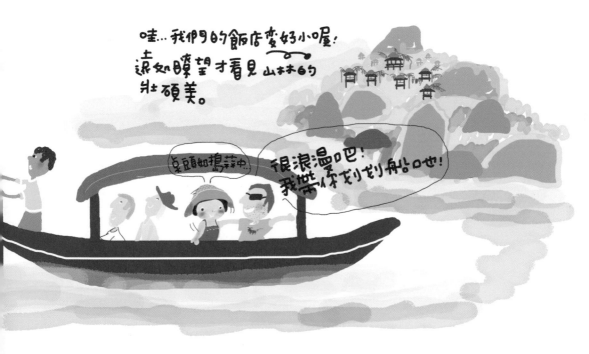

哇...我們的飯店變好小喔！
遠如瞭望才看見山林的壯碩美。

鼻頭如搗蒜沖。

很浪漫吧！我帶你划划船吧！

　　那天小小島上的旅客特別
多，碰巧遇到日本與大陸的觀光
團，島上顯得格外熱鬧。J爸和小J
說好要出海去潛水，那我跟J媽就
只好吃冰淇淋做日光浴了。我是
那種曬一天要花2年才白得回來
的人，即使塗了防曬油也是不見效
的，本來想穿長袖長褲來擋一下泰
國熱情的太陽，今天到了這麼美
妙的小小島，不脫，似乎就太不奔
放了，太對不起一直想出來現美的
紅色比基尼了。

　　美麗的淺灘海水清澈見底，
J媽興奮地跑來跟我說有個淺灘
有好多的熱帶魚。自從在普吉島有
過差點快淹死的潛水經驗，我一
直不敢下水優游。不過看著好多
人光只是站著就能看見魚，ㄟ～～
有底的，那就好說了，這種腳能站
得到底的就不用擔心，哇～～真
是久違了呢，海水。

運気好的話可以找到
有陽傘的沙灘作日光浴
吃冰棒。

　　海裡的魚真的好多好多，圍繞著你轉啊轉的，彷彿自己像小美人魚一樣，這是我第一次那麼近距離的跟魚兒玩在一起。有一種白銀色的魚群是群體行動的，快速的在人群裡團進團出，還有琥珀色的魚、七彩的魚、淺黃色帶點藍光的魚……真的多得數不清，光是看著淺灘上的魚群就如此教我興奮，真不知道小J平常在大海裡看到的是怎樣美好的海底世界了。他說他曾經扶著大海龜的背跟著牠在海底游來游去，你能想像那種快樂嗎？我想海底裡小美人魚的家一定美得不像話，一定有很多會發光的珊瑚和透明的大水母漂啊漂的。

上了岸，攤開我隨身攜帶的紙筆，
想畫下剛才跟我一起游泳的魚。牠們身上的顏色在海
水裡的光影照耀下顯得多采多姿，這讓我的調色盤裡舞出更多種
精采的色調。儘管我沒能到海底跟著海龜飛啊飛，但我可以想像海底世
界的另一種美好，那真的是另一個世界。

住在城市久了，真的會遺忘與大地這麼近的真實接觸是如此感動。Koh Nang Yuan
特殊的地形讓我讚嘆，我想念赤腳走在細白沙灘上的放鬆，還有跟魚玩在一起的快
樂，這樣美妙的地方，盼你有天也能來到，來場近距離
接觸，才會了解，大地的每個小地方皆佈滿
著快樂與意想不到的驚喜。

会發光的背鮨

鬥斗的魚

長青春痘的魚

發光的珊瑚

在對的時候，遇見對的城市

Oxford st.

　　是我跟這些舖子太有緣分？還是注定我的旅行會跟這樣的氛圍遇見？難得兩天我可以自己一個人在雪梨散步，原本沒計畫要到雪梨久待，因此事前沒做功課，能跟這些舖子巧遇，只能說自己太過幸運。

　　雪梨是個活潑的城市，天空每天都藍藍的，太陽好像都不會哭，心情很好似的。不過也許這個城市需要這樣的藍天，才足以完美它的活潑。

搭著公車隨意遊街，並沒有刻意想去哪裡，單純看看雪梨的樣子就好。公車經過南邊的Oxford st.，一間盎然的花店吸引了我，下車，逛逛去，我總是這樣隨興。花店可以讓城市的街道變得美好，東京亦然，紐約亦然，雪梨Lilifiled花店的隨興，像是自家前院的佈置，但多了些藝術的力道。外頭，美麗；裡頭，美得不像話，像是我在家居雜誌上看過的比佛利家居，正真實的擺在我眼前。

澳洲特有的花朵佈滿左邊的牆，亮麗鮮明的白色後花園在昏暗的燈光下更是顯眼，使你不得不走上前去發掘白色花房裡的秘密。明亮的白色格子窗後，不曉得還有什麼新鮮事，總之，我是看傻了眼。這樣的空間，至今還深刻地印在我腦子裡。等我擁有個大房子，也許也設計個這樣的格局，在自己的家開起曾經夢想過的花藝舖子似乎也不錯。

下了公車後，驚喜連連，心臟一直怦怦跳，與Oxford st.相接的小巷子裡，住了好多雪梨的設計師與創作人，這裡的建築，是我從未見過的特別，多半是小小的兩層樓，每棟的一樓是設計師自己的showroom或是舖子。我想這裡是雪梨頂級的生活圈子，可以來這裡訂做婚紗，訂做珠寶，訂做帽子，還有巧克力。有點像是

東京的目黑區，紐約的上西城，只是這兒
比較維多利亞風。一直不斷出現在我眼前
的美，讓我越走呼吸越急促，可不可以來
William st.租下一間米色的兩層樓房，當我
的工作室還有辦畫展？

不行，我得找個地方坐下來，沉澱一
下跳動的心情，還有，回去說服小J，說我
們搬來雪梨定居。

Woollahra

我喜歡的作家韓良露在她的
《舊金山旅札》裡說道：人和城市
是有一定緣分的。有的緣分來得早
，有的遲；在人生對的時刻，遇到
對的城市，就跟愛上一個人要在對
的時刻一樣重要。之於我，舊金山
如此，波士頓如此，雪梨亦然，這
些城市給我的開啟，太多太多，讓
我原本骨子裡已經很不安定的靈魂
，這下，更調皮了20倍。

我有沒有跟你說，我的雪梨之旅好像公主一樣，住在雪梨最大廣告公司的老闆家裡，房裡的百萬水晶燈是真正的水晶燈片，不像我房裡那盞是玻璃假裝的仿古貨；早餐那碗手工百香果優格大概是我這輩子只會吃到一次的極品，入口即化，但又濃郁滑順。每天得步行20分鐘下山至碼頭，從雪梨北區搭乘快艇到對岸的市中心，也就是說，每天，都得經過雪梨歌劇院與海港大橋，寬闊的海濱和海港周邊雅致的建築，讓我每天一早就自然的有好心情，展開愉快的散步旅行。

好吃！好吃！

Homemade.

入口即化的自家製
百香果优格，令人難忘的風味。

　　前一日發現的Oxford st.讓我想念,想趁著離開雪梨前再去感受一次,依然坐著公車在城市裡慢慢地晃蕩。我的旅行很少如此,很少這樣漫無目的讓時間過去,這兩天,慢得很奢侈,沒有internet,沒有msn,好難得的單純旅行,好久沒有這樣比較原始的生活。感覺還不錯～～

　　靠近Oxford st.南端接近Queen St.有個雪梨人稱為「發現中古世紀」風格的區域,他們稱之為Woollahra,瑪姬說我會喜歡這裡,叫我在這裡下車。除了早期許多骨董店開設在此,現在則有許多講究的雪梨自創品牌也都在這開店。陽光透過街道濃密的樹蔭,灑下金黃色的光點落在兩旁維多利亞建築上,有點像是紐約上西城的質感,有文學氣息,也有咖啡香氣。

　　今天,我選擇在這裡給自己一頓優雅從容的早餐,坐在樹蔭底下點一杯摩卡巧克力和剛出爐的雜糧麵包,還有雪梨新鮮的空氣伴隨。坐在樹下空著腦袋,看著對面慢慢看報喝咖啡的雪梨人,讓我再度好奇地想問,為什麼生活在台北,人們不由自主地會忙碌起來,似乎很怕自己一個不努力,便被別人超越,努力加班努力進修,回家還要msn問候朋友,那麼忙,為了什麼?難道雪梨人都不用工作嗎?還是人家的社會福利做得太好?

對面一棟銘黃色的店家打開了門，我想起電影「You've got a mail」裡凱薩琳拉起童書舖子鐵門的那一幕，空氣與質感都很像。那部電影我看了20次了，不瞞你說，我在那部電影裡做夢，也看見夢，凱薩琳戲裡的大剌剌，像極了我平日的樣子。去紐約，追到那家位在上西城83rd st.的Café Lalo咖啡店，好吃的起士蛋糕和愛爾蘭咖啡讓我的下午有點微醺，坐在那裡回想電影的片段不斷傻笑，只差沒帶《傲慢與偏見》與紅玫瑰，可是，我對面坐的是個韓國男孩，不是多金的Fox。微醺後當然更樂，樂到再去尋找那間位在轉角的舖子，只不過，現在好像變成了老婆婆的家鄉起士店，不過書架的擺設位置，櫃檯的位置，小小的木門，仍然讓我微笑，還有心滿意足。

　　在Woollahra街上，又是滿滿驚喜，一旁精緻的設計師童裝舖子，專接受預約訂製，我好奇想問，這種等級的童裝是誰在穿呢？穿起來不曉得是啥模樣？一切一切，過於奢華，一種優雅的低調奢華，不過我嗅到了，那是一種生活的滋味，是一種每個人都想追求的高品質生活。有了這些美麗，才引起人們心裡的嚮往，生活中的努力，不就是為了讓生活能過得更好。

腳丫子情不自禁開心起來心

Woollahra裡有間特別的地毯店，是一個西藏靈魂與一個日本靈魂結合後的讚嘆，我不多金，也還沒有房子，不然就訂做140cm×200cm那塊五彩小花地毯回家，放在床邊當腳踏墊，腳丫子每天鐵定會大笑。忍不住想找個識貨的人跟我一起high，回家馬上傳圖片給我台北的友人，給他來個雪梨SNG連線報導最新良品發現。

顧店的小姐是個高姚的北歐人，設計出這樣讚到不行地毯的其實是住在二樓的老闆與老闆娘，老公是西藏人，老婆是日本人，兩個人開了這家店，專做地毯訂做，也賣一些日本傳統的小物，像和服木展，和風小冊子那樣的東西。店後方的空間設計又是一種我不會形容的絕境，天花板是露天採光設計，地板當然是自家地毯，地毯上一個個像巨型毛線球的線綑，我猜是他們編織地毯的材料，旁邊一些綠色的植栽蜻蜓點水，把清新帶進室內。如果我有大房子，也來搞一個這樣的空間給我的孩子們翻滾，給我慵懶閱讀的空間。

good collection!!好看地毯當壁飾也挺酷的!!!

　　摸摸他們的地毯，手指頭想微笑，腳趾頭會尖叫，我打賭有那種程度的舒服。幸福的定義很多種，也許是一張有人付款的信用卡帳單；也許是每天一個擁抱；也許是找到一家好餐廳吃一頓用心的晚餐；對我而言，能遇到一家好店，親眼看見精采的靈魂有無懈可擊的演出，日子就幸福了。

　　我邊走邊想，西藏＋日本能有這樣的演出，那我呢？台灣＋紐西蘭會交集出什麼樣的花火？自己也拭目以待。

裝載夢想的麵包車

夢想麵包車之1

地點：日本，東京，自由之丘無印良品附近
販賣時間：每天
夢想者：門倉小姐 (Kadaokura)
發現幸福的人：Fion

單眼皮日本女孩，一台單孔手動咖啡機，一台70年代白色福斯Combi，門倉小姐樣在這裡實踐她的咖啡店夢想。

日本自由之丘有台很有名的行動咖啡館，去過那裡的人也許都曾見過，米白色的福斯麵包車，我猜它是70年代出廠的，老闆娘了不起的厲害，把它改裝成迷你行動咖啡館，更了不起的是周邊佈置的功夫，簡直就像一個迷人的行動式白色雜貨屋。連不喝咖啡的我都受不

了這裡的可愛，掏出150元買杯她最人氣的「心形拉花拿鐵咖啡」，只是想把自己丟在她的夢想裡快樂一會兒。

要拉出美麗的奶泡花樣，得用上幾十瓶的鮮奶做練習才慢慢上手，自己店裡也賣咖啡的我，到現在仍然是胡亂拉花，就是很不專業的把奶泡倒進咖啡而已，一點都沒進步。（我和巧克力的感情比較好，到店裡試試我的濃郁巧克力比較可以感受到愛情滋味。）

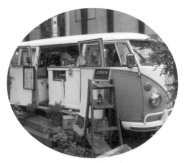

▲攝影‧小西 http://www.wretch.cc/blog/chann281

除了可愛的車和精巧的咖啡設備，這裡的咖啡杯也是老闆自己一個個印上自己的Logo，讓我傾心的還有車外面的佈置，手工原木的招牌，幾株綠色的植物把白色的車子襯托得更純淨。老闆在這個車子裡實踐夢想已經好幾年了，她應該也沒想到自己當初的堅持，今天會成為自由之丘裡一個著名的觀光景點～我看她賣咖啡賣得好快樂，能踏在自己夢想的彩虹路上的人，應該都會有她臉上那種滿足的笑容吧。

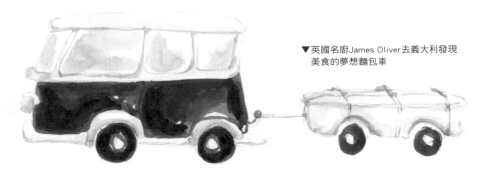

▼英國名廚James Oliver去義大利發現
美食的夢想麵包車

這是第一個讓我感動的夢想麵包車，夢想在發光，她做得真好。

夢想麵包車之2

地點：日本，東京，中道通り。吉祥寺西公園前
販賣時間：日曜日，月曜日，火曜日，水曜日，下
　　　　　午1:00〜3:00（由於他們還在求學，
　　　　　所以一個禮拜只有4天的營業。）
夢想者：吉 麵包
發現幸福的人：Fion

　　大家好，我們是移動販賣的麵包屋——吉 麵包。
　　每天清晨，我們在三鷹的工房自己一個個手作出幸福的麵包，
然後開著我們幸福的麵包車做移動販售。
　　特製哈密瓜麵包，奶油金時紅豆麵包，核果紅豆麵包，黑芝麻
起士麵包……很多很多種類，每天都有新的麵包口味歡喜出爐〜〜
　　因為是開著車子移動販賣，對於客戶你們來說可能在購買上比
較難找。以下是我們的聯絡方式，竭誠希望聽到來自你們的意見讓
我們做得更好。

　　吉麵包屋在他們小小的宣傳單上這樣寫著，靠著自己的力量堅
持興趣及夢想。

Fion：成立多久了？
吉：嗯……一年六個月了喔〜〜
Fion：那以後是不是想開一個自己的麵包工房？
吉：嗯……當然希望可以啊〜〜也朝這個目標在努力。
Fion：生意好嗎？
吉：還可以。謝謝大家照顧。（不，依據我短暫停留的觀察，應該說是好
得不得了〜〜恭喜賀喜。）

Fion：喔……那你們每天早上都要很早起來囉？
吉：嗯，是啊，大概4點就要起來揉麵糰作準備。
Fion：可以請問你們幾歲嗎？
吉：26、27。
Fion：嗯……那請你推薦我兩種最人氣的麵包？
吉：嗯……哈密瓜麵包大家都稱讚，我喜歡巧克力。
Fion：好吧，那就再來一個摩卡巧克力。

付了錢，我拎著幸福的兩個麵包，找個樹蔭底下很幸福的品嚐著，一口咬下去～～嗯……乙伊西ㄋ～～簡直就是大師級的作品，麵包的嫩勁甜度剛剛剛剛好，不多不少。

看著他們一個個小木盒裡裝著豐富的麵包式樣，心中湧起一股熱流，甜甜的，心裡想著我何時也可以製造出這般的幸福給我城市的人們。一輛可愛的小麵包車停在巷弄內，販賣著自己手作的麵包，路過的人們很少有不停下來讚嘆的，然後捧場買了好幾個麵包回家跟家人一起分享幸福。

一邊吃著幸福哈密瓜麵包的同時，腦中只想說，謝謝讓我今天遇到你們，看到你們的堅持，我感覺到了自己。這個相遇讓我的心暖暖的。

我著迷於穿梭在各城市間的小街巷弄，發現很多個性小店。旅行中的行走探險，在未知的下一步總是可以發現好多希望，或者說是能量，知道這個地球上有人比你還堅定。每每看到為了自己夢想而有所堅持的年輕人，都會想上前去給個鼓勵，也許是因為自己也在這個階段裡向上爬，特別了解他們總是渴望能收到溫情的問候。一句簡單的「甘八茶」，再看他們臉上的笑容，我確切知道這句話會令他們一整天充滿力量與好心情，繼續用力的帶著笑容販賣自己親手一個個捏出的麵團、一個個烘焙出來的幸福麵包。

夢想麵包車之3

地點：紐西蘭南島，基督城，維多利亞廣場附近
販賣時間：周末市集
夢想者：金髮的Donna
發現幸福的人：Fion

紐西蘭基督城的花園廣場，週末假日舉辦市集，很多自家製品會拿到市集來販售，其中一台米白相間賣起士（cheese）的麵包車讓我印象至深。她是個很年輕的金髮女孩，店舖在車後，女孩把後門上拉，放了一個小櫃檯，櫃檯後方則是大大小小的農家自製起士，很了不起。

我對起士的研究還很淺薄，不過當我看見她車裡一塊塊黃色白色的東西，加上自製的包裝……你知道我無法抗拒手工製的魅力，這幾年，更是瘋狂迷戀自家製的食品，我不知道是

她車裡的氣質吸引了我，還是起士的可愛吸引了我。當時，我想我是看見了她實踐夢想的勇氣，呼應了我放在心底的幾個夢想，一直還未能實踐的夢想。負擔不起承租店面的壓力，我也可以弄台Combi，讓自己的夢想在車裡飛舞，被實現啊。

在旅途中，每遇見一台夢想車，我對自己夢想的實踐力量也就多了幾分。2006年，在我心裡放了很久的一粒夢想種子，在等了8年半之後，終於在台北天母播下了種子，目前正在慢慢茁壯中。這間雜貨舖子是由我和2個很瘋雜貨的女孩一起實踐的，我們沒

有很多錢，也沒有後台相挺，但我想我們比別人多了很多傻勁，加上早已經滿溢的點子，成就了我們的開始。過程辛苦卻甜美，每天起床都開心，因為可以在迷人的小舖工作，這樣的日子，雖然有一點貧窮，但如果可以再次選擇，我還是要說，我願意。

　　在後來的旅行中，還是不斷遇見夢想Combi。如果我最後選擇住在南半球，也許會將我的雜貨舖子夢，

落實在一台白色的夢想麵包車裡，開Cozy corner南半球分館，掛上我的手繪藍色小鳥招牌，設置一個裁縫工作區，掛滿手作花布袋，隨著南半球的海風飄曳，繼續跟人們分享雜貨小舖的幸福。

夢想Combi尋跡：

1. 日本東京，自由之丘無印良品附近，從涉谷搭乘東急東橫線－自由之丘下車。
2. 日本東京，吉祥寺陽光街上，搭乘中央線－吉祥寺下車。
3. 泰國曼谷，從計程車直奔（計程車好便宜，泰銖35起跳）卡歐桑路警察局下車。
4. 紐西蘭基督城，新航直飛，基督城花園廣場，週末假日市集。
5. Cozycorner雜貨舖子，台北天母，中山北路七段喬治皮鞋右轉，步行一分鐘。

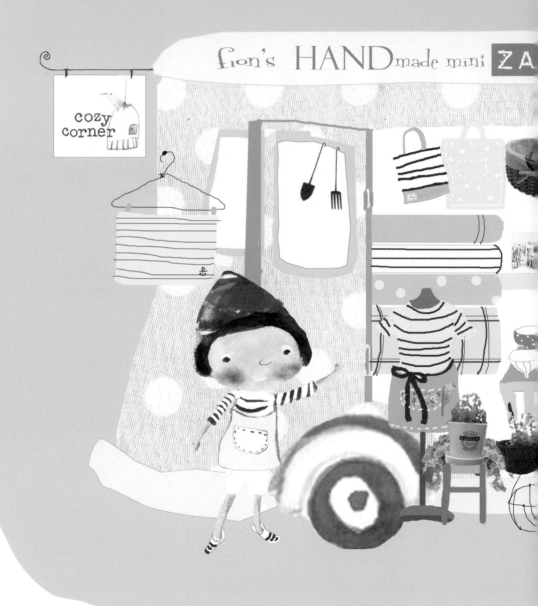

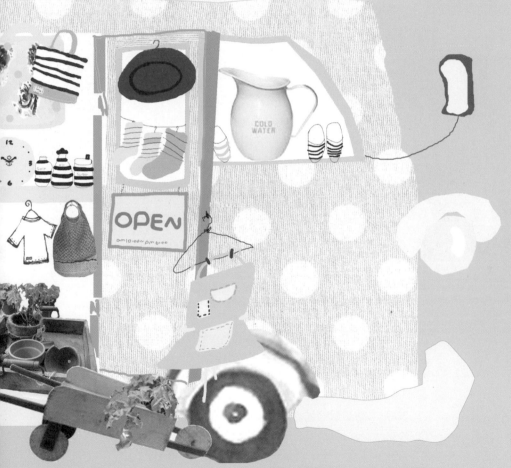

夢想中的Cozy Corner南半球支店

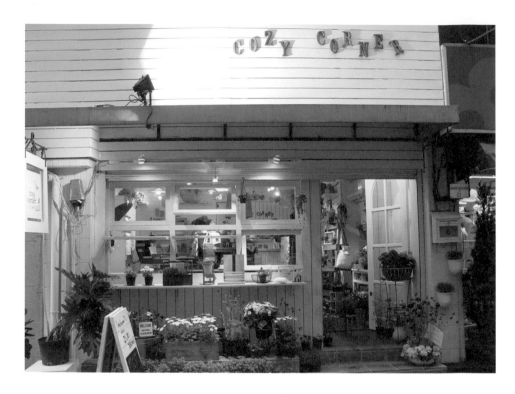

Cozy Corner，我們的生活舖子

　　2006年的聖誕節前，我30年來許過的所有願望，好像真的都一一實現了。這其中，除了我說想生個混血兒baby真的實現了之外，還有我夢想中的生活雜貨小舖子，也成形了。

　　曾經，我也是個雜貨敗家女，瘋雜貨，買雜貨，還有跳蚤市集搬回來的舊貨，家裡一堆哩哩摳摳還圈在收納箱裡，一箱疊著一箱，一年過一年，越疊越高，只為了如果有一天，我想擁有一間自己的生活雜貨舖子。

雜貨之於日本，市場相當成熟，這是由於他們有好的生活環境，雜貨自然被人們重視以及需要。在台灣，就沒那麼幸運了，但依舊可以感受到很多人也試著想把日本那股人人嚮往的雜貨生活氛圍帶進台灣的生活裡……然而，我們的空氣，我們的認知，很現實的並沒辦法達到跟日本相同的水平。

儘管如此，我的一股勁，還是壓抑不下，很天真的想，只要把氣氛做對了，自然會吸引人們，管不了三七二十一，拿了存款全心投入，就為了實現心裡想了很久的夢。

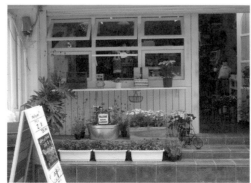

印象裡，喜歡的，難忘的，是一種感覺舒服、自然、無拘無束的白色基調。這種白色是帶點斑駁的況味，帶點二手的質樸，這就是定調了夢想種子的第一步。然而創業為了省成本，很多事都得自己來，只要是梯子能爬得到的高度，只要是扛得動的重量，3個女生一點一滴的自己用雙手完成我們要的感覺。

很多來店裡的客人問我，人家不是都說女生一起合作很容易吵架？因為女生都很有心機，我不能說成店過程100%順利，但至少都度過了，看到現在迷人的小舖，不愉快的事全都忘了。慢郎中Zoe互補我這個急驚風，姐姐Suzie一手精湛的廚藝彌補了我倆的笨拙，就這樣，我們湊在一起開始玩夢想。(吃到Suzie做的飯，是超級幸福的事，吼～～再來一碗啦！)

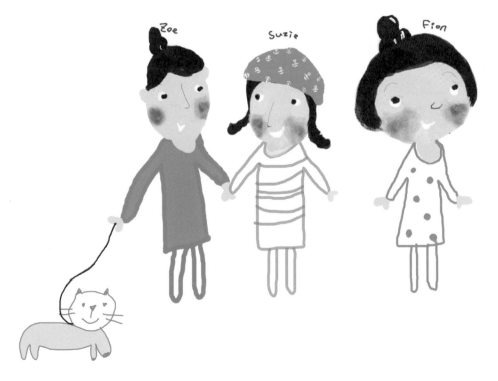

Zoe　　Suzie　　Fion

成店過程中，為了找尋便宜的陳列櫥櫃，Zoe說我們去環保回收清潔大隊裡挖寶，百年菜櫃和小學生桌椅，就這樣東拼西湊，先載回城市裡再來想辦法改造。不知用掉了多少張砂紙，一心只想要磨掉百年菜櫃上的咖啡油漆，想要讓原本木頭的質感與年輪再重見光明，兩個女生沒什麼氣力的磨蹭半天，還沒磨好任何一塊，旁邊的木工師傅看不下去，隔天便帶來了超級好用的砂紙磨機（男生總是疼女生，尤其是這種外剛內柔的師傅，笑）。吼～～真該早點拿出來，電動的，力道果然不凡，三兩下，百年的樟木年輪便漂亮的呈現，這就是你在店裡看到的淺色菜櫃。菜櫃跟我們超有革命情感的，客人就算出價2萬，還是捨不得賣。自此，我也學會了什麼叫做改造家具。師傅說，也許我們該改途，去做辣妹木匠，也許會在業界闖出一片天，生意旺旺來。

能作自己喜欢的事很幸福
辛苦也很樂在其中.

除了學會改造家具，我們還當起素人水泥工，素人砌磚工，平常路上看師傅砌磚，不就一塊塊排排站就好了，原來還是需要幾分功力，才能排得漂亮。得先把磚頭泡過水，才比較容易咬住水泥漿，而水泥漿除了水和泥，還得要加入海菜粉。蓋完這面牆，成就感真大，看樣子，以後不怕沒飯吃，真的可以組一個辣妹工班。

　　店裡的裝潢，自以為很厲害的我們什麼都想自己來，既不會畫平面圖，水電也是一竅不通，只能跟師傅比手畫腳，反正我這裡要一個櫃子，那裡要一個插頭，師傅一邊搖頭一邊苦笑，我想他心裡可能納悶，「ㄚ妳們這樣沒有一個完整周詳的計畫，也可以開店？」現在想想，還真要感謝這些幫忙的師傅，多虧他們聰明的理解，成就我們想要的格局。

　　Zoe是我們裡頭唯一會開車的，要買什麼要載什麼，只有靠她出馬。我們的店很小，最好什麼都要小size，天兵Zoe為了省錢，不曉得去哪裡找來迷你洗臉盆，就像幼稚園小朋友用的，可愛極了，被她這樣湊一湊，可愛的洗手台也成為店裡人氣區塊之一。

現在的雜貨之於我，已經不像3、4年前那般單純迷戀而已，還需要更精準的採購眼光（滯銷貨百分比不能超過5%），需要更強的CPU轉出更多的精采創意。

我也慢慢學會了，不能只挑自己喜歡的商品，要更多元的採購。有一次，我們在日本訂了一組古典玫瑰枕套，由於還有行程，就先寄放在櫃檯，沒想到櫃檯小姐把我們的貨錯給了另一位客人，留了那客人的貨給我們。裡面的枕套花樣跟我們下訂的有些出入，還有一款我和Zoe說什麼都不會挑的粉紅色，櫃檯小姐為

了表示她的歉意，又多送給了我們四個粉紅色枕套……盛情怎麼可以拒絕呢，那時心想，反正拿了放在店裡增加商品量也不錯。告訴你，成績揭曉，粉紅色枕套勇奪銷售排行第一名，一個禮拜即被搶購一空。有時候，試試逆向操作，竟然有意想不到的結果。

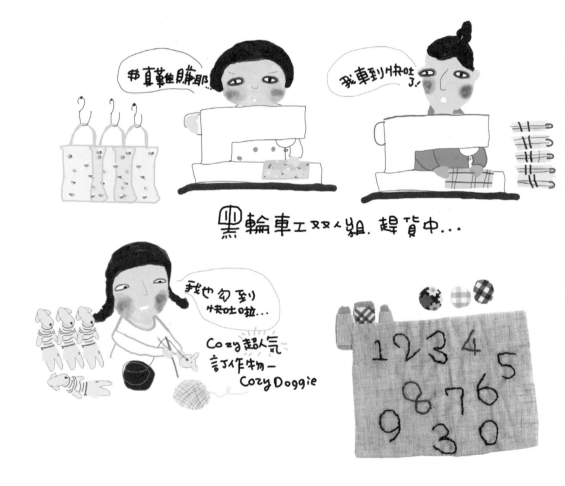

開間雜貨舖子，什麼事最讓我興奮？第一，大概就是可以大手筆的買下花花綠綠的花柄布料，展開手作雜貨的成就感，我愛花柄（hanagara），每季的新花色對我而言，就是一股簡單、但足以支持你繼續向前的魔力。除了旅行，花柄布料是我另一個快樂的來源～～哪天，也許再來開間幸福的花布料舖子，再提供給你另一個幸福的去處。

我得承認我是個藝術家，不是厲害的生意人，有時候還大方地亂打折扣。儘管美麗的小舖子沒能給我多大的財富，但我快樂，快樂來自於夢想得以實現，來自於不再有遺憾。

你問我是否鼓勵你也開個自己夢想的舖子？也許我應該說，那都只是生命裡的一個過程，但你腦子裡滿溢的點子再也壓抑不住的時候，自然地，你會知道自己該往哪裡前進。

拉下鐵門後，也要很雜貨

應該很少人親眼看過這扇門，在鐵門上作畫真有成就感！

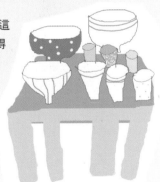

裡面漂亮了，那外面呢？有時候，作畫就是這樣，畫得順手，就該一氣呵成。那天畫招牌畫得順手，Zoe說一氣呵成吧～～晚上8點多，僅藉著微微的路燈我就這麼作起畫來，微微的燈光讓我看不清楚油漆的濃稠度，調得太稀一下筆鐵門就開始流鼻涕，調得太濃筆又施展不動，慢慢地才漸入佳境。成立個店，我是累積了一身工程好手藝，這下，等去NZ蓋房子的時候，真的可以再度施展身手。

　　我想讓經過這條巷子的人，24小時，都能感受城市裡有雜貨小店的驚喜快樂。就連打烊拉下鐵門後，也要很雜貨。

　　至於鐵門裡有什麼驚喜？有什麼迷人的手作雜貨？就等你散步來到這裡，親自發掘小小的生活感動了。

走進童話故事，
入口在Hanmer Forest

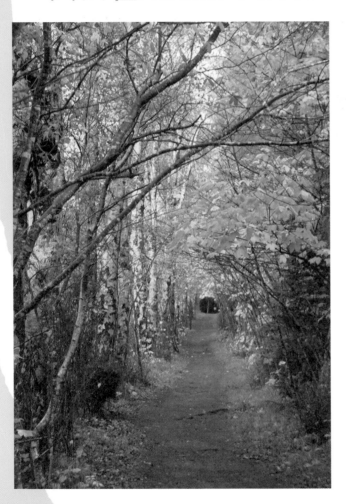

本來我是遇不見這個像極童話故事的森林，誰教我在生悶氣，你也知道，兩個人旅行，有時候就會意見相左，然後愛生悶氣，還擺臭臉。

紐西蘭的南島有個滿有名的溫泉勝地，日本觀光客常常包遊覽車來到這裡洗他們最愛的天然溫泉，這天我和小J本來想落腳在這裡，原本以為不是假日應該不用預約，開了5小時的車終於到達後，才知道房間早已客滿，只能失望地前去鄰近另一個叫做Hanmer的地方，也是南島一處以溫泉聞名的旅遊景點。

我們得先找尋今晚的住宿，只是今天運氣沒那麼好，就連青年旅館都掛上客滿的牌子，有點下雨的潮濕天氣讓我們更沒耐性，性子急的小J已經快要火山爆發，當然我得耐著性子一家家詢問，不然兩個人今晚就得睡車上了。小J和我都是天秤，兩支天秤擺在一起，遇到要決定的時候，總是搖擺不定，決定個房間，都得考慮大半天，加上這裡的旅館都不便宜，對於控制旅行預算的我們簡直是大失血，還好小J放話說，等下去玩吃角子老虎贏回住宿費用就好（幸運的小J常常在旅行之中拿一點點零錢去玩吃角子老虎，然後贏得一大把鈔票回來，每次都有免費的晚餐甚至免費的住宿，很不賴吧～～），我才得以鬆口氣訂下了房間。

那麼沒耐性幹嘛…找不到旅館又不是我的錯…#zの…a&&…

Hanmer的主街道上有條長長的行道樹，有點像我們仁愛路上那條美麗的馬路一樣，種滿了樹和草皮，只是這裡是紐西蘭，樹當然長得更美麗更高大，葉子的顏色變化更是繽紛。

老外很奇怪，真那麼喜歡慢跑？儘管天空下著毛毛細雨，地上也濕答答的，還是一堆老外穿著短褲短T在這條長長的行道樹邊慢跑，聽說習慣運動的人如果叫他一天不跑步不流汗，渾身不對勁。我家小J就是這種人，所以他也很快的換上慢跑鞋加入那些在細雨中健身的金毛洋人行列，真是健康啊！

在這種濕答答的天氣裡散步都會讓我的臭臉更臭，更別說跑步了。無聊的我就待在房裡繼續擺臭臉，也不知道幹嘛生氣那麼久。旅行中如果生氣，其實很虧，不但錯失了欣賞異地風景的心情，玩吃角子老虎也會輸個半死，回家後只會記得自己一直在生氣，什麼都沒得到。

慢跑回來的小 J 興匆匆的說要帶我去個好漂亮的森林，是他慢跑時無意發現的。「要去嗎？不去，我自己再去囉！」小 J 說。

「＆＊@~~％吼~~外面下雨耶～～」

「不會啦～～森林裡不會下雨的，都有樹可以擋啊……」小J說。

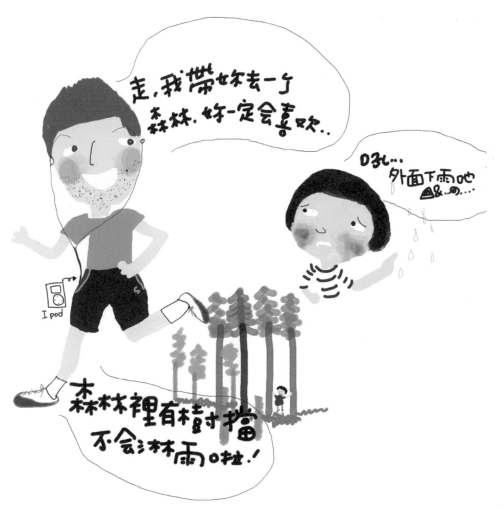

我心裡嘀咕著，一直生氣只有自己損失，還是跟他去吧……吼～～還好來了！不然真是虧了一大筆，這個森林，太過童話，太過秘密，好像有精靈住在裡面一樣。是會讓我馬上忘記生氣的秘密基地。

　　Hanmer Forest是個百年的老森林，起初只有少少零星的杉樹松樹，後來森林保育團隊加入開發以及保護這座林地，開始分區種植了紐西蘭當地與歐洲的樹種，樹木的種植也依季節顏色的變化區分出不同區塊，在百年後，便形成今日夢幻無比的童話森林。而Hanmer森林裡的步道因為平坦，也吸引很多人到此健行、騎單車、還有露營等等。森林很大很深，可以來個15分鐘小溜達行程，也可以來個1小時發現秘密行程，或者乾脆住上一晚跟精靈一起睡覺行程。

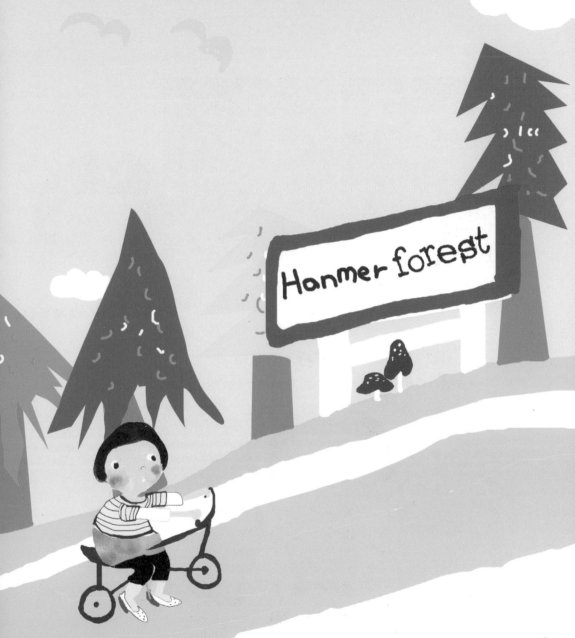

Hanmer forest

偽裝毒香菇

要跟森林父子一樣愛護地球 ie!
這樣才有Hanmer這樣的森林可以探險!

森林三人組.

森林裡高大的樹木真的把雨水都擋住了，仰頭看著頭頂上高聳的樹木，心境跟著遼闊了起來，很想變成一隻小鳥，自由地飛行在這片樹林間。

　　森林的香氣讓我立刻有了笑容（小J果然了解我，知道什麼可以治我的臭臉，不愧是我老公，笑）。白橡樹樹幹上的樹皮在這個季節會開始剝落，就像我在故事書裡看到的一模一樣，而這裡的平坦地形，讓森林裡的樹木交錯得很夢幻，真的有種來到精靈樂園的真實感。

　　最讓我興奮的，應該就是一株株鮮紅的蘑菇了，以前沒親眼見過時，我就對蘑菇有種莫名的好奇與喜愛，老愛畫蘑菇在我的畫裡。森林的潮濕讓這裡的蘑菇長得特別健康，原來紅色的蘑菇上面真的有一點點的白色耶，故事書裡畫的原來都是真的！從小只能從故事書裡看到這些畫面，能親眼看見，真是讓我覺得生活太可愛，原來森林裡真的有紅色蘑菇房子，蘑菇傘下真的就像有精靈住著一樣，不曉得藍色小精靈是不是也住在這座森林裡呢？

頂金的…

和「綠」生活在一起

　　綠色,是我第二喜歡的顏色,其中又以青蘋果綠和橄欖綠是我的最愛。於是我放棄典型的白色,從我念念不忘的南半球自然界裡,採擷了我最喜歡的橄欖綠,很計畫性的,把家裡的4面牆壁一舉漆成大地綠色。回到家,就像躺在幽靜的森林裡一樣。除了把房間變成森林,戶外與路邊野草綠苔的存在,是我生活裡最佳靈感來源。路邊石縫裡的野草沒人照顧沒人澆水,卻生長得如此挺拔抖擻,是一股奇妙的生命力。

　　最近休假時,我常坐著捷運跑到新店的山上散步,什麼也不想的走走看看。住在城市久了,難免想念起我在南半球的日子,睜開眼即是大片的綠意和寧靜,雖然朋友們都說:妳現在太年輕了,留在台灣多打拚才是吧,去那裡養老太沒戰鬥力了。但我一想起那裡的自然,想起那裡讓我大開眼界的奇花異草姿態,想起那裡能由我任意採擷的滿地多肉植物(台北花市裡一小株要叫價80元),天秤座的我霎時真想放下手邊所有事,飛去紐西蘭繼續在滿地的多肉植物上打滾,蹲在滿山青苔的樹下摸摸青苔的柔軟觸感。

新店山上長滿路邊的野草，我可以隨意採擷，完全不用去想一把多少錢，運氣好的時候，還可以採到剛盛開的小野菊，軟綿綿的泡泡草等等。叫不出名字的野草，長出有趣的葉形，捲捲的、毛茸茸的，有的還會開出漂亮的小野花。最常見的幸運草就是最有趣的葉形之一，三片心形葉彷彿像朵綠色小花。看見了這般小小的、不經意的自然美，還滿容易讓我開心的。那是一種很直接很簡單的存在，即便它們只是路邊不知名的小草，就是具有讓我會心一笑的力量，它們跟花店買的漂亮花朵有著不一樣的美麗，淡淡的、輕輕的、淺淺的存在著但卻常常給我很多想像。

在NZ到朋友家拜訪時，他們很少從花店買花來裝飾家居，而是在路邊花園裡隨手摘一把野花野草，一樣把家弄得自然愜意。這才是真正自然的生活。

最近，還有一樣野生植物教我把玩得開心至極，我想很少有人會去正眼瞧它幾分鐘～～從沒想過山上的青苔，握在手心裡是這般教人感動！我很喜歡把兩隻大大的眼睛貼著青苔細看，尤其青苔的綠好有生命感，透著陽光還泛著點透明，我曾想像，如果市面上有賣活生生的青苔地毯，而且是保有水分且終年不流失，永遠都可以濕濕綿綿的，那即使高價我也得出手搶標了，因為，連握在手心裡的感覺都這麼美妙，如果踩在腳底下，那，我想連腳丫子都會了解什麼是最舒服的地面觸感了吧～～

A. 多肉植物小盆栽

　　第一次見到多肉植物應該是在紐西蘭，有次坐在南島的Sauna海灘，背後一叢叢飽滿結實，青綠泛點紅的植物吸引了我的目光前往一探究竟，這是打哪來的植物啊，長得這麼有肉，肥肥的可愛極了。當時哪知道這種植物在台灣其實不多，價錢也不低，但在NZ卻是長滿整地像沒人管的野草。要是可以攜帶植物入境，那麼成把的多肉植物將會是我的第一首選。

　　多肉植物其實有很多品種，不過大部分我都叫不出名字，只管統統叫多肉植物就是了。多肉植物其實有點像仙人掌，很好栽種，1至2個禮拜給一次水即可，太多它可能會被淹死啦～～

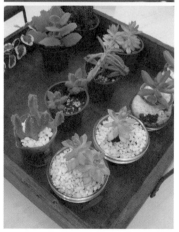

多肉植物小盆栽DIY步驟（製作&成品by Suzie）：
1. 將花市買來的多肉植物從塑膠盆裡移出。
2. 除去多餘的泥土，移至玻璃小盆裡，並補上些許土壤。
3. 在土壤表面撒些白色小石子增加其美觀。

B. 綠色小地球（青苔球小植物）

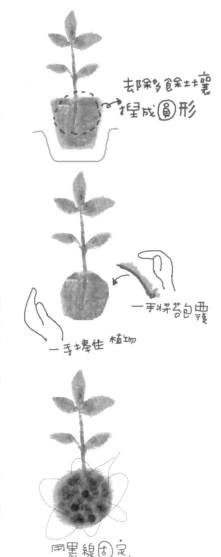

去除多餘土壤
捏成圓形

一手挤包覆

一手捧住 植物

用黑線固定.

一棵棵的綠色小東西，像極了一顆顆綠色的小地球，我想住在這裡的人類應該都很健康吧！每天可以吸取這麼充足的芬多精，也許所有的人都是綠樹人也說不定（笑）。

青苔生長於山上的濕地，或是樹木上、石縫邊，很常看見，卻很少被人重視過。這種素材我們很難自個兒上山去採擷，還是需要到專業的花市集才買到，在台北，最大的內湖花市都不見得買得到喔！靠近北投區中正路一帶的花市則可以買到，有成片的也有零散的，顏色漂亮得不得了。

種植要點：

別讓一塊塊的青苔交錯疊在一起，要讓它們的葉片能夠分開，並且每天給它們多點水份以保持苔的濕潤，或是直接將做好的苔球置放於小碟中，並倒入2分滿的水，讓苔球能夠完全吸水。

常春藤、薄荷等容易栽種的水耕植物都很適合種在綠色小地球裡。

綠色小地球DIY步驟：

1. 將小植物從盆栽裡取出，將土捏成圓形。
2. 取塊狀青苔，一片片慢慢貼附於圓球土壤上，直到完全包覆。
3. 檢查看看有沒有露出土壤的部份，用鑷子調整青苔直到完全不見洞。
4. 用黑色縫線稍微綁住苔球幫助定形，並給予大量水份。

清晨5:30，站在Nelson的秋天裡

紐西蘭除了羊咩咩佈滿整座山丘的景致，讓人忍不住會放聲讚嘆之外，這裡的秋景，是我最傾心的遇見。被風吹落的橡樹枯葉，黃色橙色棕綠色，鋪陳在街道旁。

不曉得紐西蘭有沒有街道清潔員這樣的工作，因為我老想著這些落葉，其實是故意留著不掃而裝置成秋天的藝術，也就是說，這裡的街道清潔員天生就富有裝置藝術的細胞，不然落葉怎麼會堆積得這麼漂亮。走在落葉上散步，是我在Nelson每天最愛的輕運動，腳底下踩著泛黃的葉片沙沙作響，閉上眼睛，我感覺身體在告訴我她多麼喜歡待在這裡。

不知道舊金山的Golden park，秋天是不是也一樣漂亮得不像話？

很藝術的Nelson，在黃綠、橙紅、紅紫與一點點黑的樹葉陪襯下，每一個街道和每一個轉角，都讓我感到幸福。那天到達Nelson已經是下午，很幸運的看見傍晚的陽光透過山坡上的橡樹灑在地面的光影，美得我無法以言語形容，反正，就是很美很美很美，讓人屏息震懾，腳步捨不得移開，眼皮撐很久才願意眨一下，那種程度的美。

這是第一次，我選擇把相機先放一邊，什麼都先不拍，好好讓眼睛熟悉眼前的一景一幕。相機鏡頭再銳利，我想也無法完整記錄下這種由大地渲染的色彩。

我的旅行，住宿，總是價位擺優先。不過就是睡個覺冂……然而這次到達Nelson已經是下午3點多了，很多旅館都已客滿，小J開著車到處找，就是找不到一個符合我們價位的。嘿～～前面有一間旅館還亮著Vacancy（表示還有房間，No Vacancy就表示沒房間了），外表看起來好讚，是棟3層樓的平房，我們總是運氣不錯，每當找到快發脾氣的時候，就都可以挖到寶，峇里島如此，泰國如此。老闆娘說還有3間房可以選，這間如果你們要，兩個晚上算180就好了，本來一個晚上105的……

財務大臣小J看了看我，知道我很想要住這裡，可是實在超出預算太多，居然跟老闆娘說我們出去想10分鐘再決定，真是不好意思～～窮酸旅行嘛。

還好後來他自己也被這裡的美給說服，YA！我們今天有豪華房間耶！你知道，一點點好我就會很滿足，何況這房間有廚房有浴缸還有陽台耶～～我這個人凡事求完美，看到有冰箱有廚房，馬上想去買堆食物來營造家的感覺，真是太讚了，呵呵呵。「晚餐我請你吃啦～～」一向很海派的我跟小J說。

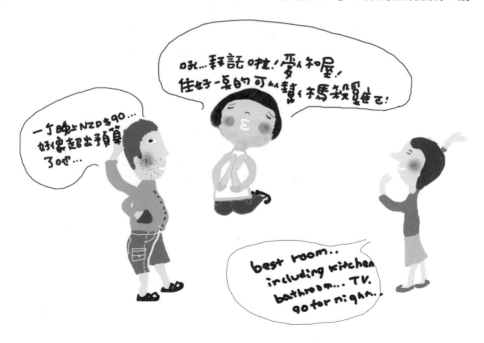

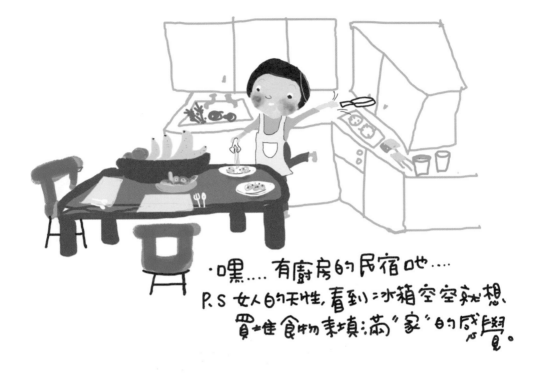

·嘿.....有廚房的民宿吧...
P.S 女人的天性,看到冰箱空空就想,
買堆食物來填滿"家"的感覺。

房間裡的廚房除了有冰箱,各種烹飪用的鍋碗瓢盆都有,電瓦斯爐下還有烤箱可以自己烤雞烤魚烤蛋糕。外國人的家族旅行常常會住上好幾天,都流行自己煮,冰箱上還有研磨咖啡和我最愛的伯爵奶茶,而且啊,吃完飯碗盤其實不用洗,隔天老闆娘會來打掃,幫你統統洗乾淨,還換上乾淨的抹布與圍裙。

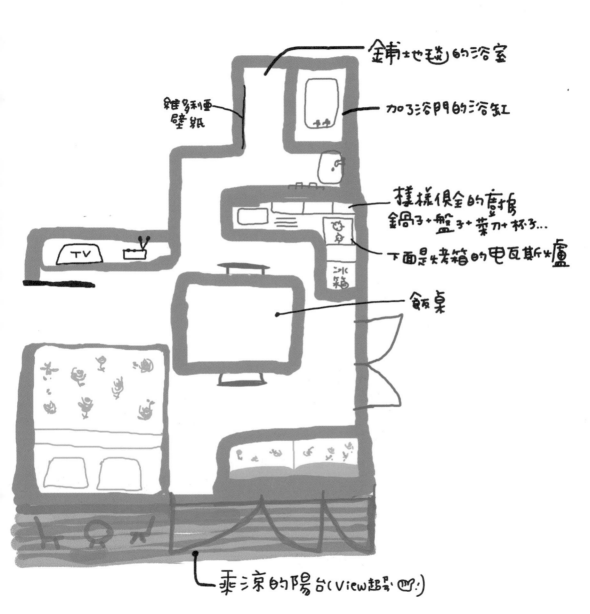

鋪地毯的浴室

維多利亞壁紙

加了浴門的浴缸

TV

樣樣俱全的廚房
鍋子＋盤子＋菜刀＋杯子…

下面是烤箱的電瓦斯爐

冰箱

飯桌

乘涼的陽台（view超好四：)

興奮難掩，我想去超市採購準備好好在這裡享受兩天，慢慢欣賞Nelson的黃昏美景，再慢慢走下山。這裡居然也有24小時的超市，一切，都太幸福。

晚上躺在軟軟的維多利亞床被上，一直回想下午看見的美麗秋景，很想再去多看幾眼。

這裡的天，亮得很早。早上風涼涼的，路燈還亮著，城市很安靜，我很自私的想一個人獨佔那塊山丘，一早離開暖和的被子，便站在昨天的同個地點讀著同樣的畫面，努力地將它們記憶到腦子裡。早上的Nelson好安靜，好乾淨，一個人站在清晨的Nelson，好像會飛一樣的輕盈。我不知道你是否也曾有這樣的經驗，很慢很慢的，很慢很慢的，生怕打擾到還沒睡醒的精靈，看著清晨樹上的葉子被風吹落，看天空慢慢亮起，聽鳥慢慢甦醒，我很喜歡城市的清晨5點半，尤其在Nelson的山丘上。

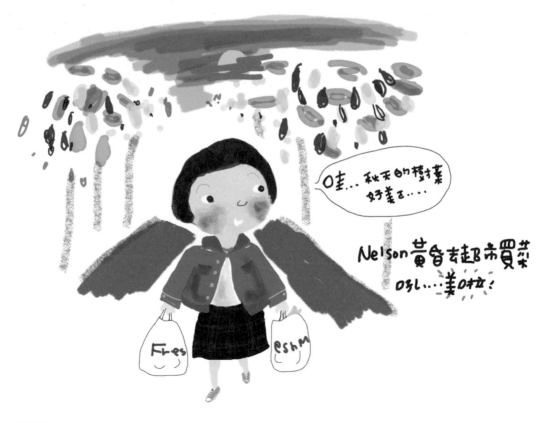

哇…秋天的樹葉好美呀…

Nelson黃昏去超市買菜喔L…美啦！

　　這幾年，一直往外跑，朋友羨慕我的紀行，我得承認，我運氣好好，可以一直遇見美麗的事物，然而也許我用掉了我人生的幾個幸運金牌，才換得讓自己置身於Nelson的秋天。這裡有點舊金山的味道，也有高低起伏的道路，早上不是被樹上的小鳥叫醒，就是被房子旁邊的河流給喚醒，然後吃著剛從樹上摘下來的蘋果和奇異果，還有一種台灣沒有的水果Fjiwa，我管它叫小綠子。

　　我，不知道從哪來的好運，18歲以來對西方文化的憧憬和想望，一直不斷在我的旅行中、在每個城市裡，實現，開花……一直不斷地遇到很會生活的人，讓他們教我生活。

　　這裡的秋景讓我心動，也許已經產生愛情。本來覺得南半球無聊得可以，都想接受 J 的提議做個空中飛人，春夏留在台灣，秋冬就飛到NZ過6個月的旅居生活。幸運的我，繞著地球尋找美麗相遇的同時，看見了地球上最美麗的秋天，最豐富的秋色，在100% pure New Zealand。

太幸福啦！住在舒服的民宿迎接
Nelson美丽的早晨，怎么那么好命...

100% pure in New Zealand

　　如果現在仙女賜我許一個願望,那……我想要一個後花園,種了一棵李子樹,一片草莓田,以及幾株葡萄藤!

　　一趟NZ之旅,對家、生活環境、和生活小物原本很多想法的我,更是多了幾番新論調與新願望,也或者該說,NZ給了我的生活些許衝擊,也讓我在沉澱之後有了些新的領悟。

　　為期不算短的NZ之旅,我還算幸福的把南島環了一圈,這期間,深刻地體驗了瑪莎・史都華所說的白天為藍天海景,夜晚為朵朵星光……那麼我可想像,傍晚時分能見夕陽朱紅暮色的五星級家居是什麼來著……

　　瑪莉家以赤紅木片為平房外牆，牆外除了有朵朵爭豔的熱情玫瑰花，裡頭一幕一景清楚的讓我知道，老公多麼愛釣魚，老婆多麼愛畫畫兒，幾個孩子多麼樂於海濱活動，還有還有，那最讓我留戀的後花園果樹……

　　結克的家像極了雜誌書裡我一向為之傾倒的山城小屋，不算富麗，但各角落都有溫度，很有意思。從山丘下往上走，一路佈滿的紅土陶瓶居然是路邊隨意的造景，自然得徹底，這種幽靜與美麗，也只有在NZ這塊淨土能這樣被維持著。

　　還有潘尼洛普的家，一進門撲面而來的麵包香，我此刻仍依稀記得。潘尼洛普是位62歲的森林小學教師，外國人不是看起來都比較顯老嗎？Oh～No，在潘尼洛普的身上一點老態都沒有，一臉的美麗自信。我愛死了她的廚房，感覺從她的麵包模具、從她烤箱出爐的麵包都格外有機新鮮，真是後悔沒時間跟她一起揉麵團做麵包。

在紐西蘭，薰衣草是路邊野花，羊咩咩整天沒事做就是吃草，不然就是傻呼呼地看似很有學問般地欣賞壯麗山巒。這裡的乳牛長得特別挺拔，身上的斑紋分布得真是有意思，每隻乳牛長得都像神隱少女裡的無臉人，整個身體黑黑的就只有臉是一片白。

　　景色就不用說了，那種雄偉、壯麗、遼闊、渾然天成，除非你親臨體驗，否則難以想像描繪。紐西蘭，無疑是個能看見什麼叫生活的活教室。

　　Sophie是我在那裡的新朋友，雖然她很小，但小得可愛、小得天真。她告訴我，洋娃娃今天要洗澡了喔！我拿起相機趕快讓這一幕停格。對於已經社會化很久的大人來說，這畫面真是教人心暖暖的，揚起笑容，一切都放鬆、放下了，我盡情地跟小朋友在後花園裡跑著，大聲叫，爬果樹，吃野果！

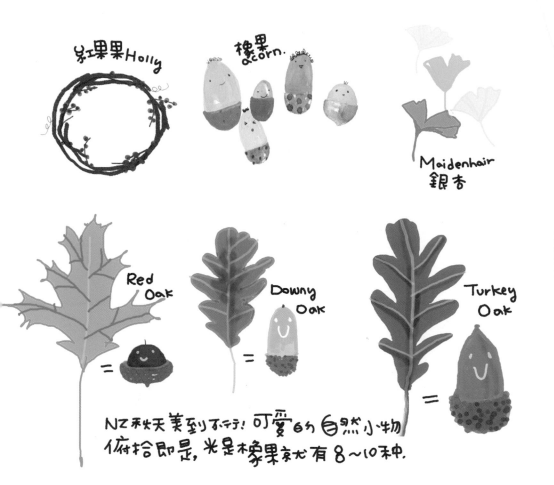

紅果果 Holly

橡果 acorn.

Maidenhair
銀杏

Red
Oak

Downy
Oak

Turkey
Oak

=

=

=

NZ秋天美到不行! 可愛的自然小物
俯拾即是, 光是橡果就有8~10种.

到了自然純淨的NZ，貼近當地真正的居家
生活，一路被從未見過的薰衣草數量與
品種給感動給好奇。隨手一拂，
我最愛的香氣，在這裡竟是那麼自然
那麼容易的一種大地禮讚。各色的玫
瑰花爭奇鬥豔，那種大小不是在台灣可
以看到的，即使到了進口花店也難以得見。

初春的NZ簡直就是個花園城市，枝葉遍佈家家戶
戶的圍牆，除了花花草草，每個家庭裡的菜園和果園，
更是能使人每天微笑的來源。自小在城市長大的我，在這裡
的步調，在這裡的原色原味，讓自認對家居對生活了解的我，
推翻既往的生活論調，重新理解其實人心要的不過就是這麼簡
單：一田薰衣草，一畝玫瑰花園，快樂的做個園丁，建構一種叫做
天然的生活。

所以最近，我一直在思考著有關花、有關葉子、有關泥土的事。

Horse chestnut

栗子. 這是不能吃的

在樹上
的樣子

看的出來裡面有
3顆栗子嗎?哎呀!
我畫的不好
初秋毛毛栗会慢慢
打開栗子会掉出来...

最了不起的秋天回憶

　　日本人總在秋季端出各式各樣栗子料理,因此我對栗子的記憶,總是跟秋天有關。第二次來到南半球的NZ時,我正好遇上了南半球的秋季。秋天的紐西蘭好美好,眼前的風景真是了不起,紅、橙、黃、橘、秋香綠,把街景渲染得漂亮至極。橡樹佇立在街道兩旁,橙紅的樹葉整片整片,我不知道該怎麼形容他們的美麗。

　　我愛吃栗子,愛做栗子飯,舉凡栗子製品,只要看見都想塞進嘴巴裡嚐嚐。我到日本一定吃栗子饅頭,也一定買栗子罐頭。箱根車站旁的現蒸黑糖栗子饅頭,是我嚐過最了不起的栗子饅頭～～口感極讚,不甜不膩,Q感拿捏剛剛好,尤其站在蒸籠前面買剛起鍋的吃,是秋天最幸福的事。

　　如果在台灣過秋天，就吃糖炒栗子，但新加坡的糖炒栗子也令我難忘，烤得剛好，外殼好剝，每次都可以完整一粒入口，袋子裡面還細心附上白色小叉匙讓你容易刮起栗子肉。有次在一本日本書裡，第一次看見生栗子的模樣，從此我的心，便展開尋找生栗子樹的渴望。

　　滿山滿地都是花草的紐西蘭，會不會有我期盼遇見的栗子樹呢？走在基督城的街道時，我抬頭細看左鄰右舍的花園裡，每株長得像橡樹科的樹。

　　「這是嗎？」我問J。
　　「不是啦～～這是acorn。」

　　我又逛到另外一個私人花園（原來這裡的私人花園都像我們的公有土地般廣大），遠遠我便瞧見地上滿是黃褐色的果子。「是這個嗎？」「喔～～不是。」J早就開始忙著拾起地上的核果忙碌的吃進嘴巴裡。

　　我還是沒能遇見栗子樹。

　　但當我再次造訪基督城的植物園，真的是，真的是，連紐西蘭的老天爺都知道我在找什麼，我遇見它們了！

在Avor河旁，好幾棵栗子樹隨著季節轉變成迷人的黃綠葉子。其實我是先踩到地上的果子才驚訝地發現，這不是我常吃的栗子嗎？越往草地走近，興奮程度越難以言喻，盼了這麼久的栗子之家，就在我頭頂上搖曳著～～

来口巴！来口巴！来砸我口巴！
可愛的栗子樹我終於
遇見你啦！哈…哈…

那時我好想對著一旁正在散步的老奶奶
說：我終於找到栗子樹了！被風吹落的
栗子散落在草地上，管你拿幾斤都不要
錢，我快樂的打開我所有的筆袋、手巾、
口袋，打包植物園裡的生栗子，然後還
是捨不得離開，呆坐在栗子樹下，享受
被風吹落的栗子砸到頭的快感。

　　2006年的秋天，我有了最美麗的回
憶，發生在NZ基督城的植物園裡。

哇⋯都不用錢，爽

栗子大應用

　　這次撿了這麼多栗子，便想來挑戰可當點心吃的蜜栗子。由於我是撿到生栗子，需要先剝殼再削去一層毛毛的內皮，這個程序其實略顯複雜，剝完40顆栗子的外殼手指頭都快抽筋。不過看到最後的蜜栗子也倒忘了之前的瑣碎，整個下午都開心地享受我的栗子點心時間。在傳統市場或是乾貨店可以買到已經去殼的生栗子，便可節省製作的時間。

蜜栗子 （原食譜：栗の甘露煮）

材料：

栗子數顆（約20個）預先剝去外殼與內層毛毛的
皮（可用小刀削）水200cc砂糖100g味醂30cc

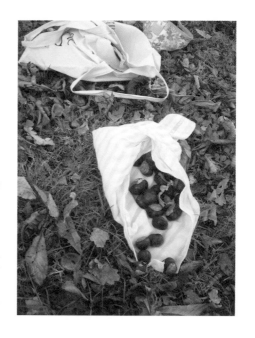

作法：

1. 鍋子放進比栗子多一點的水，用小火煮到顏
 色全部變了為止，煮好後用濾網濾去水分。
2. 鍋子裡放入水、砂糖、味醂後開火，砂糖溶化
 後加進栗子，用烘焙紙覆蓋在栗子上，小火
 煮到湯汁減少，大約栗子的一半或蓋住栗子
 的程度。
3. 熄火，就這樣放置一晚即完成。

蜜栗子可長期保存，只需將煮好的栗子倒入消
毒過（煮沸過）的玻璃罐裡，密封蓋上瓶蓋冷藏
即可。

栗子三角飯糰

將剛煮好的蜜栗子，直接放入白米飯裡均勻攪
和，雙手洗淨後沾上些許鹽水，雙手交錯握出三
角飯糰形狀，可將握好的栗子飯糰放在粽葉上
or竹片上，吃起來更有一番宜人的和風氣息。

捏好的飯糰
放在粽葉上，很有味道

去市集尋夢尋寶

　　還沒開店之前，我是一個戀物狂，無知的那一種。慢慢地，逛街逛多了，城市走多了，學會了尋找到耐看的、有味道的物件。也許我比較幸運，對美，很敏感，對色彩，更是犀利，所以常找到好看又不太貴的東西。出社會應徵過幾十個工作，每個老闆都這麼說，但是，卻沒有因此加薪（笑）。

始終著迷 junk style物件，就是那種舊舊的、斑駁的、帶點歲月痕跡的東西。很恨當初怎麼沒下手買那個在 NY Soho area，出清打折的水晶白色仿古吊燈，打折後200美金，對水晶吊燈的行情來說，它一點都不貴……幾個年頭過了，我還是惦著。

一開始，我不知道這種斑駁古物也是一種風格，但明確地知道自己著迷這般況味。戀物發作最嚴重時，曾經在雪梨Woollahra的Queen St.，想買下一片破舊、掉漆的紅色大門。但是，還是沒能下手。

我得承認，開了雜貨店，可以常常出國採購我迷戀的生活雜貨，絕對能令我開心。但那跟買下自己喜歡的物件是不一樣的快感，真的不一樣，所以我總是在自己的旅行時，才又拾起買雜貨的單純快樂。這幾年，開始看得懂古物，便開始往骨董市集裡鑽，找一、兩只看對眼的古物，帶回家和我一起生活，那對我來說是獨特、唯一的，而且不會在兩個年頭後就淪為家中的淘汰品。

紐西蘭的南島有很多antique shop，不過也不盡然都是好貨，常會看見老奶奶帶著放大鏡，對著櫥櫃裡的銀飾或是銀湯匙一直看一直看，我想她是想找自己年輕時曾經心儀、但卻錯過了的物件，滿足自己的遺憾。基督城的down town裡很容易看到這樣的店，每家店都像一個大倉庫或是貨櫃車，你得自己慢慢尋寶。我曾經在這裡端詳一個餅乾鐵盒許久，深藍色的底、紅色的花朵，很鮮豔的復古圖案，但價格稍貴了一點，不過也許可以殺價看看，我那時心裡想著：再考慮一會兒吧，也許待會再回頭來買。

逛古物店，就該如此隨興。

往基督城Riccarton的方向，有一個很大的週日市集，裡頭也有不錯的古物可尋，這裡價格便宜，比城市裡的便宜許多，而且還賣植物、幼苗、農家水果、自製蜂蜜果醬……也都是我喜歡的東西。市集裡的古物種類廣泛，花園類的有鏟子、鋤頭、復古鐵桶，廚房類的有

琺瑯水壺、復古煎餅盤、復古陶器等，也有二手的衣服鞋子，各式各樣的復古相機。

市集裡琳琅滿目，讓人看得眼花撩亂，所以最好看到喜歡的就買了，免得再回頭去會找不到。我在這裡買了一只英國製的復古磅秤，雖然鐵盤鏽得厲害，但我想用些金屬去鏽劑美容一下應該不成問題，況且一個才紐幣8元（約台幣160元），我曾經在日本Country depot 39生活雜貨裡看到同樣的東西，所以知道這是第二次世界大戰期間的生活物件，價格不菲。到市集尋寶，有時候就是會幸運的買到好貨，所以去市集之前，最好能先做做功課，看看雜誌年鑑，認識年代商標，才不會錯過好東西。

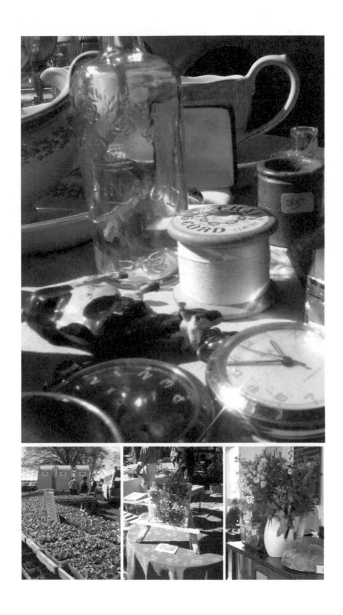

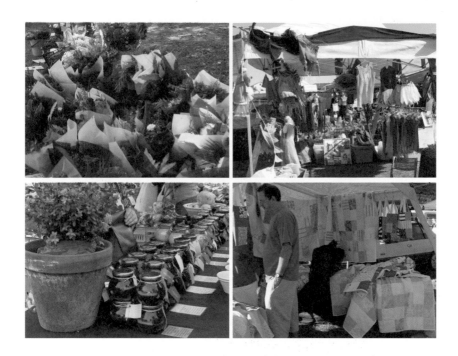

　　澳洲的Baron bay，位在雪梨和Gold coast之間，每個週日有一個很棒的市集，裡頭不僅賣古物，還有很多年輕設計師自己做的商品，很有藝術感，色彩很熱情，就像Baron bay給人家的感覺。Baron每天都是豔陽天，天空好像都不曾哭。所以這裡的藝術也是如此，設計師的線條都隨著海浪天際的變化而跟著鮮豔、動感、活潑。這裡比Gold coast多了些悠閒，不是太熱門的觀光景點，亞洲人很少，頂多看見幾個日本人。

　　Baron市集裡有一攤賣著我喜歡的復古花布衣，是位很有個性的女孩自己設計的品牌，她長得就像日本電影NANA裡的歌手NANA，叼根菸，上眼皮塗上黑黑的眼影，瘦得皮包骨。不曉得她去哪裡搜刮來的復古花布，帶著一點普普風線條，但配色都帶點柔情在裡面，衣服看起來不像她會穿的款式，不過我想她也許就像電影裡的NANA一樣，外表剛硬，骨子裡卻擁有豐沛情感。我喜歡她設計的紫色小花熱褲，和復古花布的A字裙，連身細肩帶長裙也很有個性。看了她的作品，讓我對花布的鍾情更多了一點。

Cath Kidston
Ltd
LONDON

後記

　　有些事情，有些東西，雖然沒什麼了不起，但卻是我心裡小小
的祈願，希望能在未來的日子裡，一定要親眼看見，親身體驗的。
比方說歐洲市集的野莓組合，比方說Cath Kidston倫敦本店。

往外跑的小小理由：

普羅旺斯的山城

Cath Kidston倫敦本店

歐洲市裡野莓組合

京都一保堂の抹茶

遇見好看的Madu陶器

美麗的花布

雖然看起來真的沒什麼大不了，等待親身經歷後，想必還是會在我的腦子裡注入些什麼新鮮奇想吧～～翻翻月曆，圈起11月，我要打開家門，再度往外跑。

bye～
下次見

特的綠色植物

國家圖書館出版品預行編目資料

一直往外跑／強雅貞著. － 初版. － 臺北市：
大田, 民96
　面；　公分. --（美麗田；103）
　　ISBN 978-986-179-067-1（平裝）

1.旅遊 2.文集
992　　　　　　　　　　　　　96014563

美麗田103

一直往外跑

作者：強雅貞
發行人：吳怡芬
出版者：大田出版有限公司
台北市106羅斯福路二段95號4樓之3
E-mail: titan3@ms22.hinet.net
http://www.titan3.com.tw
編輯部專線(02)23696315　傳真(02)23691275
（如果您對本書或本出版公司有任何意見，歡迎來電）
行政院新聞局版台業字第397號
法律顧問：甘龍強律師

總編輯：莊培園
主編：蔡鳳儀　編輯：蔡曉玲
企劃統籌：胡弘一　行銷企劃：蔡雨蓁
網路企劃：陳詩韻
美術設計：陳淑瑩
校對：陳佩伶・蘇淑惠・蔡曉玲
承製：知己圖書股份有限公司・(04)2358-1803
初版：2007年（民96）九月三十日
定價：新台幣230元

總經銷：知己圖書股份有限公司
（台北公司）台北市106羅斯福路二段95號4樓之3
TEL:(02)23672044・23672047　FAX:(02)23635741
郵政劃撥帳號：15060393
戶名：知己圖書股份有限公司
（台中公司）台中市407工業30路1號
TEL:(04)23595819　FAX:(04)23595493

國際書碼：ISBN:978-986-179-067-1/CIP:992/96014563

To：**大田出版有限公司　編輯部收**

地址：台北市 106 羅斯福路二段 95 號 4 樓之 3

電話：（02）23696315-6　傳真：（02）23691275

E-mail：titan3@ms22.hinet.net

From：地址：...

　　　　姓名：...

TITAN
大田出版

智　慧　與　美　麗　的　許　諾　之　地

閱讀是享樂的原貌，閱讀是隨時隨地可以展開的精神冒險。

因為你發現了這本書，所以你閱讀了。我們相信你，肯定有許多想法、感受！

讀 者 回 函

你可能是各種年齡、各種職業、各種學校、各種收入的代表，

這些社會身分雖然不重要，但是，我們希望在下一本書中也能找到你。

名字／_____ 性別／□女 □男　出生／____ 年 ____ 月 ____ 日

教育程度／_____

職業：□ 學生　　　　□ 教師　　　□ 內勤職員　　□ 家庭主婦
　　　□ SOHO族　　　□ 企業主管　□ 服務業　　　□ 製造業
　　　□ 醫藥護理　　　□ 軍警　　　□ 資訊業　　　□ 銷售業務
　　　□ 其他　_____

E-mail/ _____ 電話/ _____

聯絡地址：_____

你如何發現這本書的？　　　　　　　　　　　　　書名：一直往外跑

□書店閒逛時_____書店 □不小心翻到報紙廣告（哪一份報？）_____

□朋友的男朋友（女朋友）灑狗血推薦 □聽到DJ在介紹 _____

□其他各種可能，是編輯沒想到的　_____

你或許常常愛上新的咖啡廣告、新的偶像明星、新的衣服、新的香水

但是，你怎麼愛上一本新書的？

□我覺得還滿便宜的啦！□我被內容感 □我對本書作者的作品有蒐集癖

□我最喜歡有贈品的書 □老實講「貴出版社」的整體包裝還滿 High 的 □以上皆非

□可能還有其他說法，請告訴我們你的說法

你一定有不同凡響的閱讀嗜好，請告訴我們：

□ 哲學　　　□ 心理學　　□ 宗教　　　□ 自然生態 □ 流行趨勢 □ 醫療保健

□ 財經企管 □ 史地　　　□ 傳記　　　□ 文學　　　□ 散文　　□ 原住民

□ 小說　　　□ 親子叢書 □ 休閒旅遊 □ 其他 _____

一切的對談，都希望能夠彼此了解，否則溝通便無意義。

當然，如果你不把意見寄回來，我們也沒「轍」！

但是，都已經這樣掏心掏肺了，你還在猶豫什麼呢？

請說出對本書的其他意見：

大田出版有限公司編輯部 感謝您！